陈玉圃 ……… 著

广西美术出版社

中国画写意牡丹

Zhongguohua Xieyi Mudan

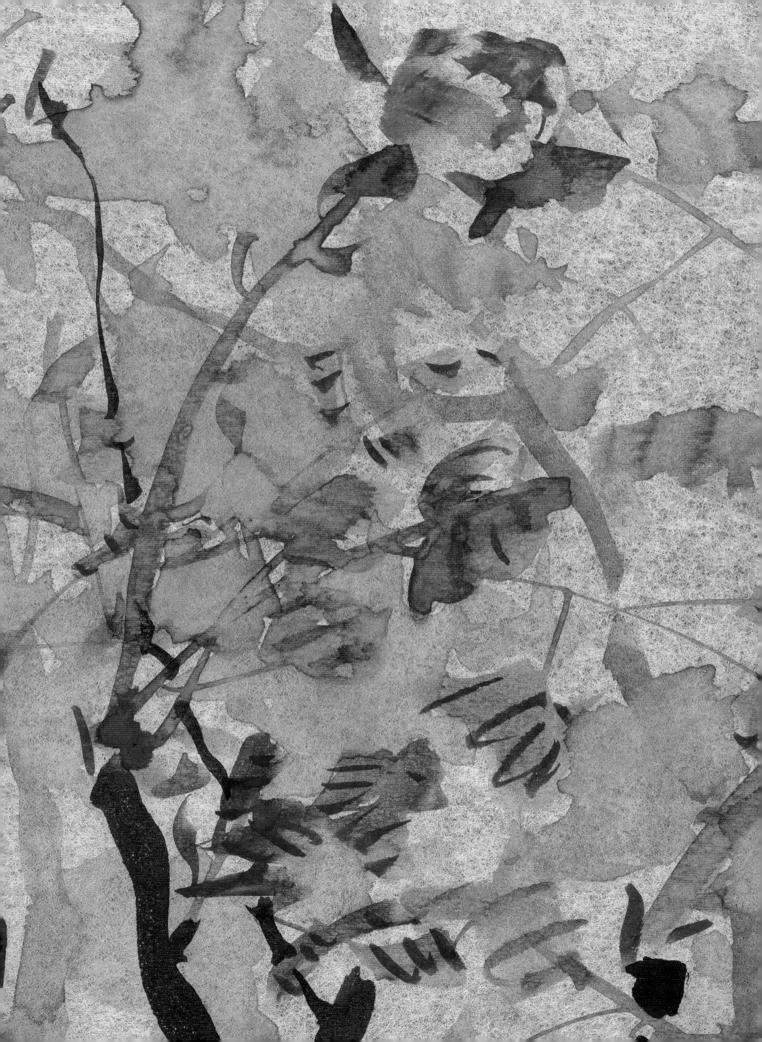

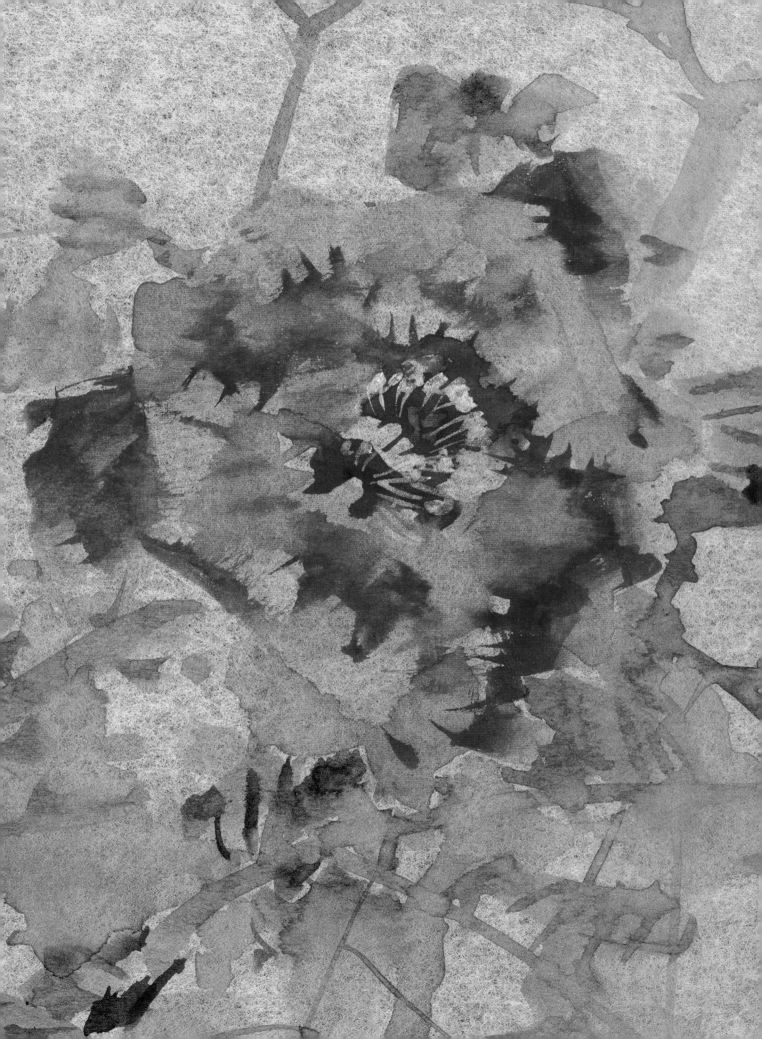

序

陈玉圃

　　牡丹雍容华贵，为国人所好，并尊为"国花"。秦汉时以药用植物而载入《神农本草经》。史传隋炀帝在洛阳辟地周200里为西苑，并派人将各地收集到的牡丹种植在西苑中，应是牡丹最早从纯欣赏角度进入皇家园林。唐人特别爱牡丹，长安城内从宫廷到民间，莫不以牡丹作为国运、家运吉祥、昌盛的象征，官民士庶竞尚艳丽，于是家家种牡丹，户户求富贵，所以牡丹又称富贵花，正如唐诗人白居易所说："花开花落二十日，一城之人皆若狂。"乃至花价飙升，乃至"一丛深色花，十户中人赋"。因世人爱牡丹，画家遂以牡丹入画。相传晋顾恺之的《洛神赋图》中，已出现牡丹的身影。后有北齐人杨子华以画牡丹著称，惜未见其真迹。唐宋社会安定，牡丹画艺术亦繁荣昌盛而普遍受社会欣赏，南宋山水画大家李唐抱怨说："云里烟村雨里滩，看之容易作之难。早知不入时人眼，多买胭脂画牡丹！"可见当时牡丹艺术受众之盛，更在山水画之上。

　　不过从宋院体花鸟绘画的艺术形式推测，当时的牡丹画法应是以勾线、填彩等较为艳丽的写实风格为主，故多能入时人之眼。然而自李唐此诗起，牡丹绘画雍容华贵的背面，则蒙上了一层"画牡丹近俗"的阴影。

　　元明文人画兴起，画家多作文人墨戏，以寄情写意，主张"意足不求颜色似，前身相马九方皋"，变设色浓艳为水墨浅淡，乃至画家率意挥毫，运笔如作狂草，生机勃发，使画在约略形似之外，更突出了一层画家的个性色彩。画家又于画上题诗，使诗画相照，耐人观瞻与品味。画史称此类作品为写意画。其实，意者心音也，所谓写意画者，借绘画以写画家心志而已。所以绘画不再是以刻画外物形色为主，而形色仅仅成为画家抒情达意的媒介，一任画家情志之驱使。又根据画面约略形似和寄情达意的程度，分为小写意和大写意。明清八大山人（朱耷）、徐渭（青藤）、陈道复（白阳）便是当时写意花鸟画的代表人物。"五十八年贫贱身，何曾妄念洛阳春？不然岂少

胭脂在，富贵花将墨写神。"这是徐渭的题墨牡丹诗，诗中明确表示以墨色画牡丹的初衷，不是因为没处寻找胭脂红色，乃是因为画家原本就不曾羡慕富贵，而甘守清贫不逐浓艳的心态。读诗品画，不禁令人肃然起敬！当然写意牡丹也不只是水墨浅淡，画家同样可研丹施青，只是以往竞尚浓艳和拘泥形似的心态，变成了"逸笔草草、不拘形似、放笔挥洒、意在形外"的审美情趣罢了。我们翻看近代写意花鸟画册，会发现吴昌硕、任伯年、齐白石画的牡丹，亦非纯以水墨写之，多以色墨交辉，然富丽中透着娴雅，而不失文人画幽远高逸的品格。

可见绘画格调的雅俗既无关乎似与不似，也无关乎色彩浓艳或浅淡。雅俗在人不在画。常见有画家纯以水墨扭曲、变形故作高古，粗鄙浅薄，不堪入目。白石山翁则以大红大绿写牡丹，而天真烂漫、文气斐然。俗又何在？

我有拙诗曰："流红滴翠洛阳春，富贵谁说便染尘。多少玉堂金马客，顶门只眼迈凡伦。"只要顶门有眼，不为世俗名利所蔽，则"素富贵行乎富贵，素贫贱行乎贫贱"。所谓富贵不淫，贫贱不移，威武不能屈者，澄怀以观大道，进退由心，高下从容而已矣！画家若以此清净心入画，则无论繁简，清淡或浓艳，入手点画，皆成妙格。雅与俗何有与我哉？！

况牡丹作为国花，象征国运之繁荣昌盛，世人乐之何俗之有？牡丹绘画进入千家万户又何俗之有？岂可以李唐片语，因噎而废食！所谓诗者心声，画者心之迹，故人如其画，画如其人，作为牡丹画家只需加深自身传统文化和品格修养，人品既高，画格安得不高？是为之序。

2020年3月3日樗翁于三亚

目录

画法

构图

赏析

画法

简笔约略勾花法：可以浅赭勾衬，亦可略施以白粉。

约略以色点花法：以曙红胭脂分前后浅深层次，形似把握分寸，莫太雕凿。

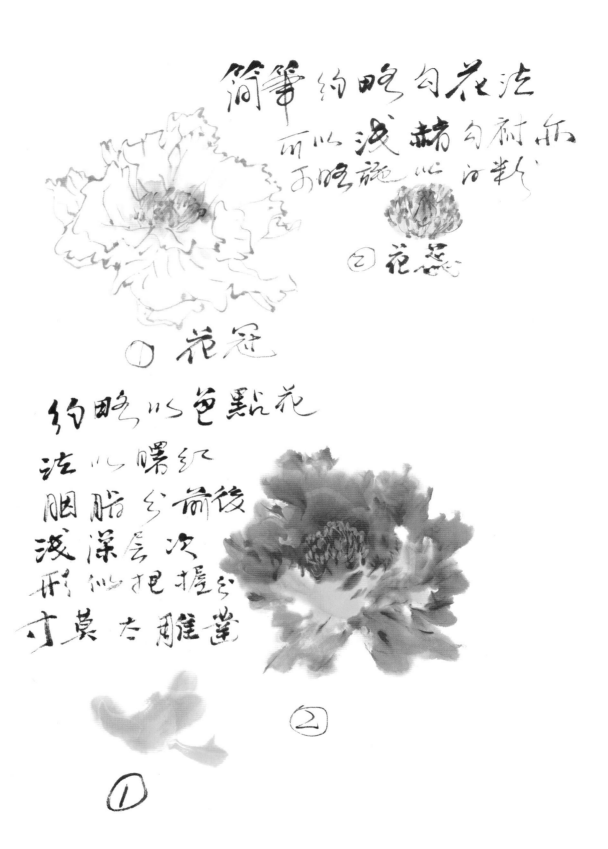

以色画牡丹法——花冠、花蕾。

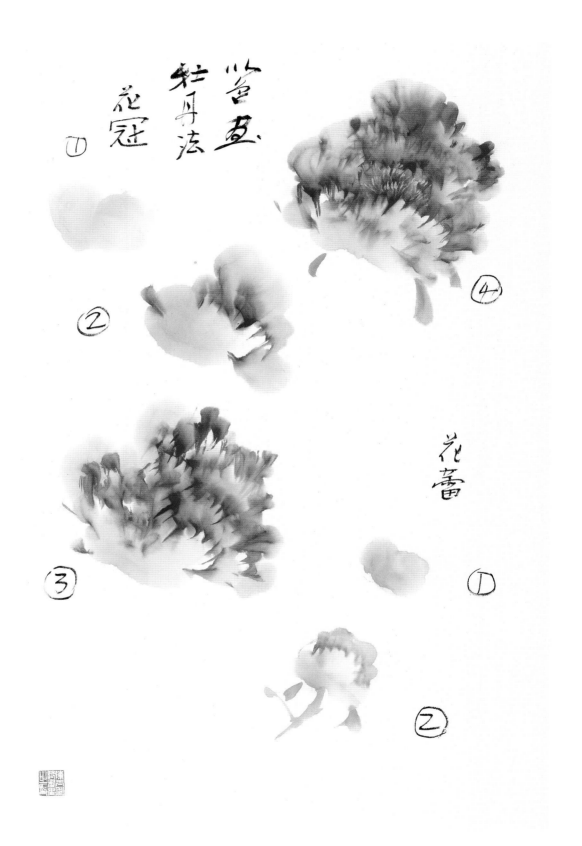

以色画牡丹法——

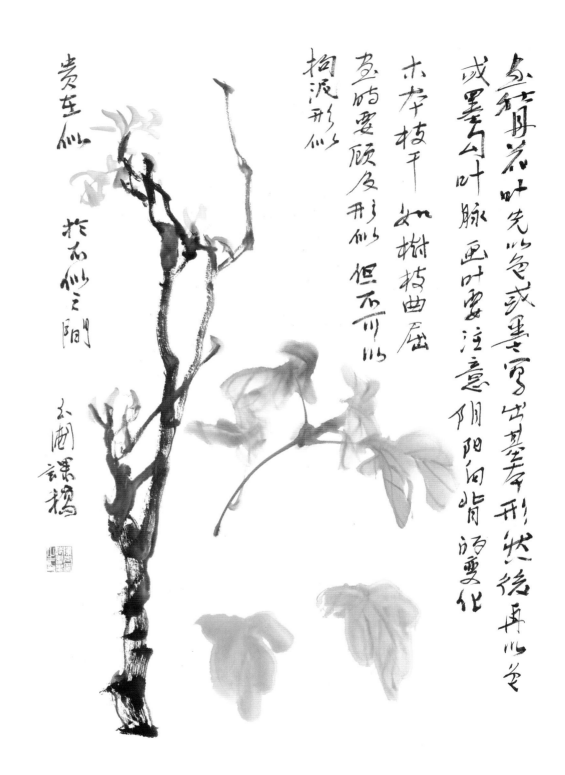

画牡丹花叶：先以色或墨写出基本形，然后再以色或墨勾叶脉。画叶要注意阴阳向背的变化，木本枝干如树枝曲屈，画时要顾及形似，但不可以拘泥于形似，贵在似与不似之间。

此写上仰与下俯背面花式，大凡写花多不作正面，以斜式为美也。

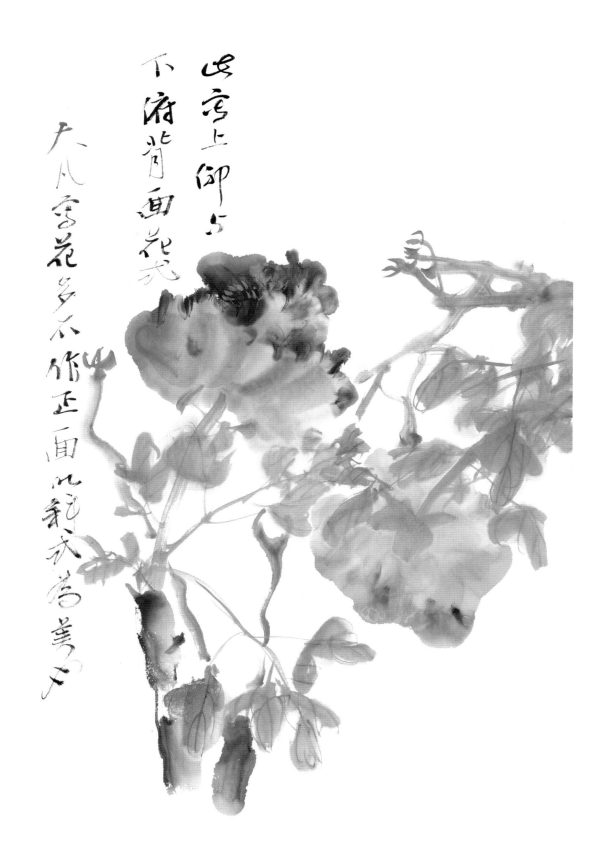

牡丹乃称富贵之花，多与奇石相配。画石要松灵，不必过分写实，要根据画面需要，有时但廖廖数笔即可，切忌喧宾夺主。

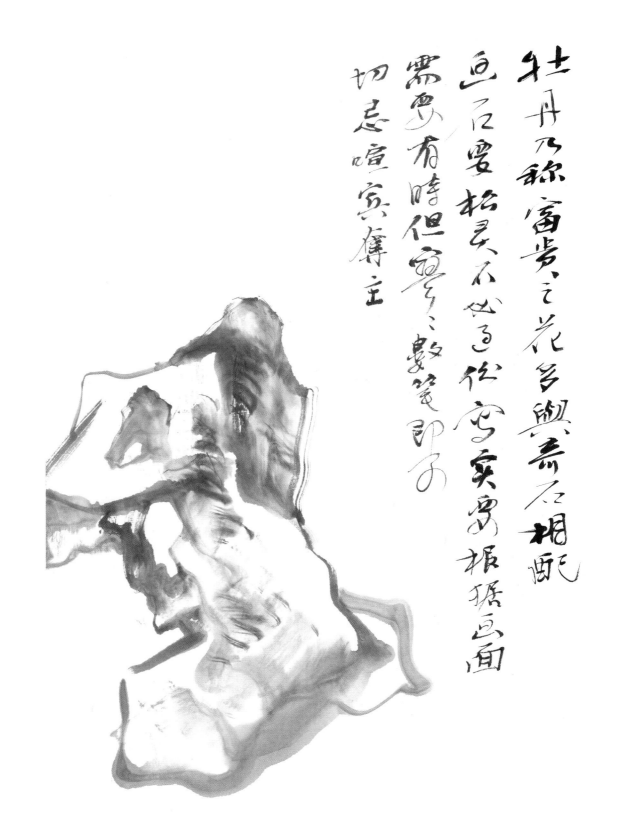

牡丹乃称富贵之花多与奇石相配

画石要松灵不必过分写实要根据画面

需要有时但寥寥数笔即可

切忌喧宾夺主

画法六

　　画石一般按勾、皴、染、点四个过程，勾线以立外形，线宜抑扬顿挫之变化，含书法意趣。而后以皴加强体积感觉，最后染之、点之完成整体效果，亦可勾、皴、染、点一气呵成。作为配景之石，未必太过具象，有时廖廖数笔即可，总以衬托花为主题，切莫喧宾夺主。

　　石法：（一）线宜有书意。（二）以皴加强体积感觉。（三）最后染、点完成，整体感觉亦可勾、皴、染、点一气呵成。（四）此勾、皴、染、点一气呵成作为配景之石未必太过具象，也当以花为主体，根据需要取舍之。

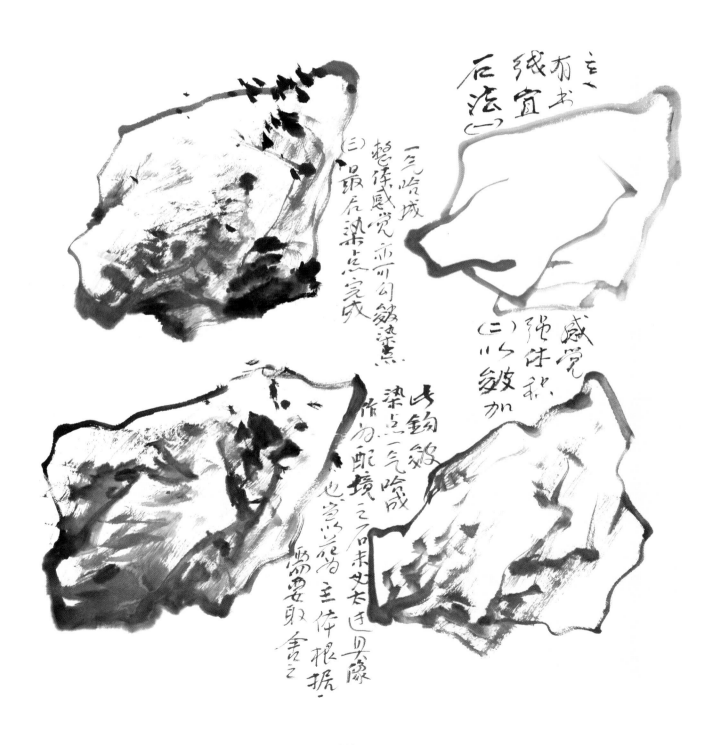

画法七

① 勾。
② 皴，在勾线前提下加强体积感。
③ 染。
④ 点，随机点苔以振精神。

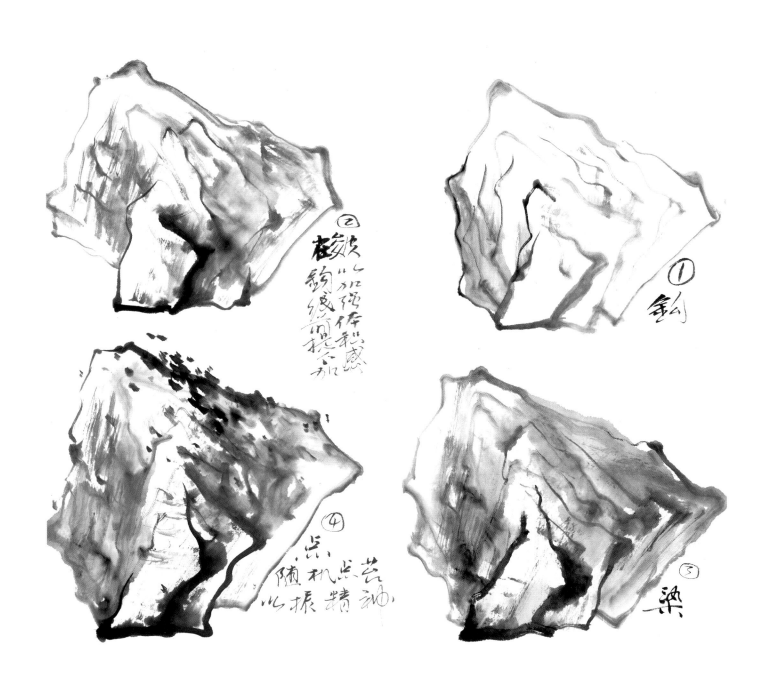

所谓"树分四枝"乃求其空间感而已，但写其前枝自然可使联想到有后枝也，不必求面面俱到，左右出枝亦须从平衡中求变化。所谓"石分三面"意在表现其体积感而已，三面乃略言之也。可从立方体会意，岂仅三面而已。

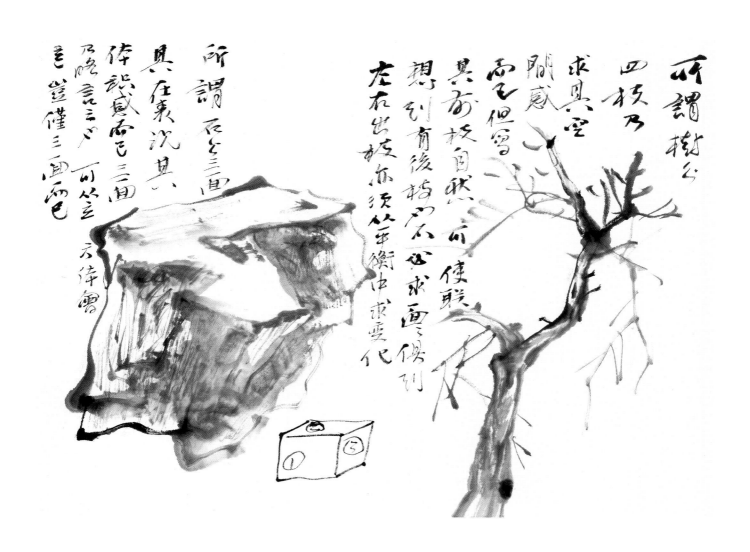

下图示用笔（即线条）的形态略说：中锋用笔藏头护尾，便显厚重有体积感。侧锋刚利而偏薄，外露少内涵，而偏锋藏头护尾便是方笔，亦有体积感。拖锋宜用长锋顺势拖之，使笔锋在中间便见含蓄。逆锋以笔锋朝前运行如犁地状，多显苍劲。

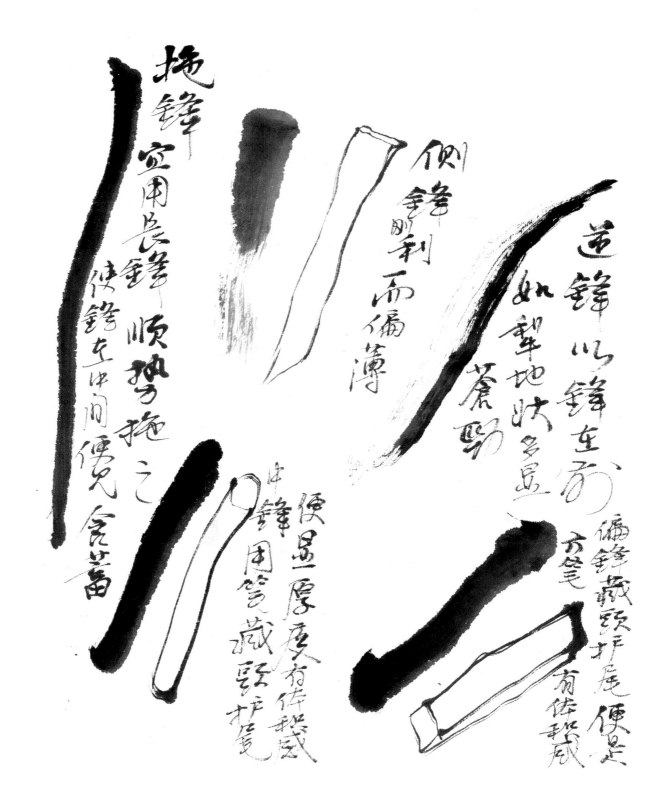

拖锋 宜用长锋 顺势拖之 使锋在中间便见含蓄

侧锋刚利 而偏薄

逆锋以锋在前 如犁地状多显 苍劲

中锋用笔藏头护尾

便显厚重有体积感

偏锋藏头护尾便是 方笔 有体积感

画牡丹枝干法：

牡丹木本也，有诗曰：洛阳（鄜畤）牡丹高丈余。故一般只须用画树干的方法即可。然牡丹以花冠为中心，故穿枝立干要照顾画面整体，须要安排且莫拘泥。

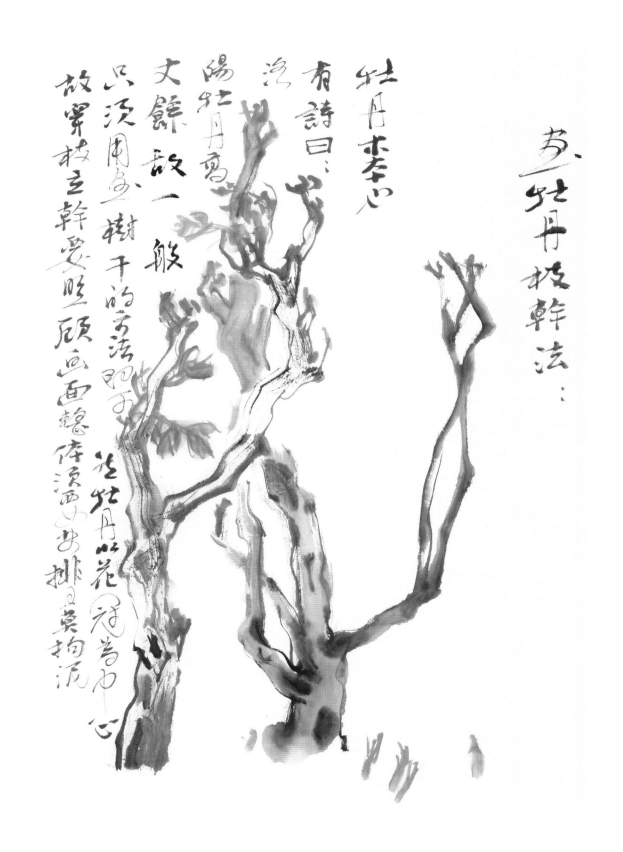

点叶下笔要肯定，有书写意致乃好。注意叶之反正向背之变化，叶脉以墨、花青勾皆可，亦可用胭脂勾嫩叶。

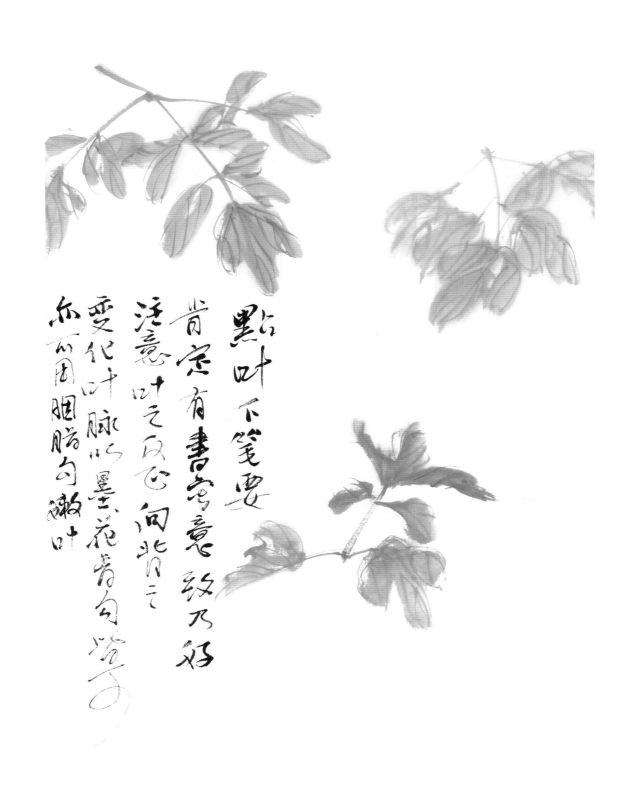

绿色牡丹亦极稀有，大多半开，此有意夸张之也。此以石绿和墨乘湿写之法与红色牡丹略同，点蕊以朱红和金粉，亦取显明画龙点睛之想也。

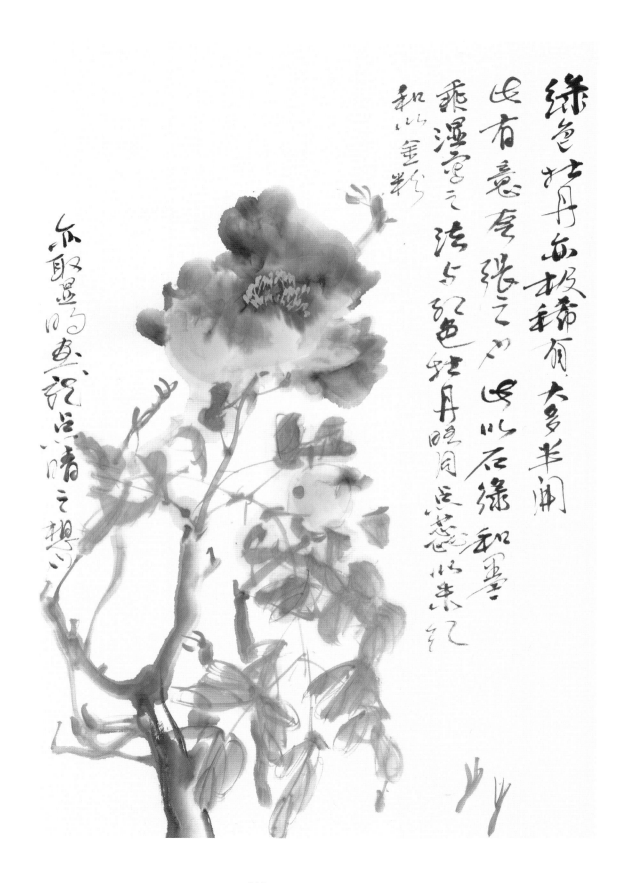

所谓墨牡丹乃花中极品，色实为紫红近墨而已，而画家直以纯墨写其意而书意盎然也，此即形似之外求其画之写意精神。

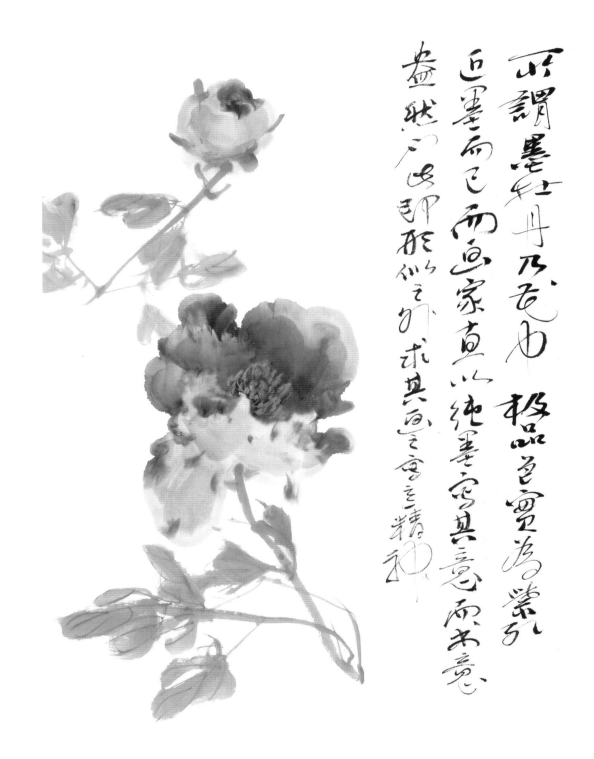

所謂墨牡丹乃花中極品色實為紫紅近墨而已而畫家直以純墨寫其意而書意盎然也此即形似之外求其畫之寫意精神

叶底出花式，贵在藏，约略写其大意也。

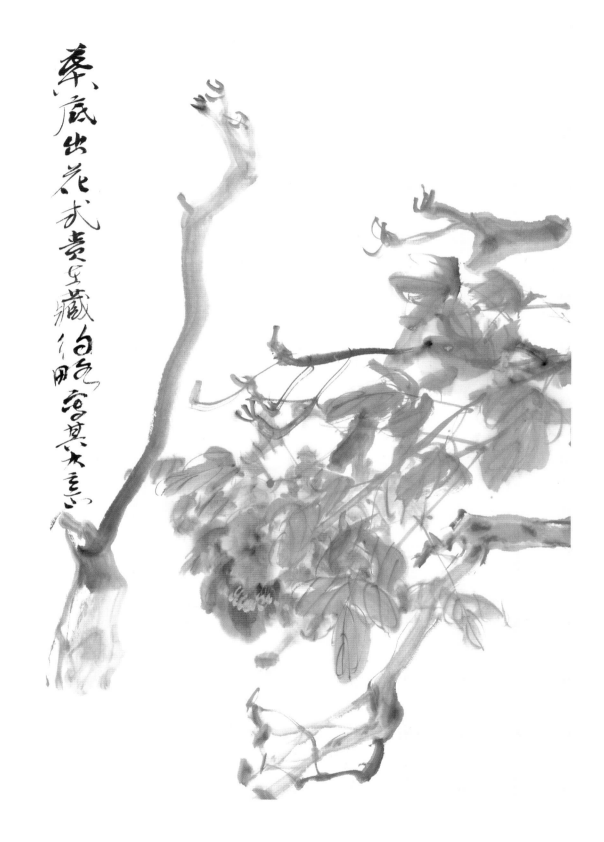

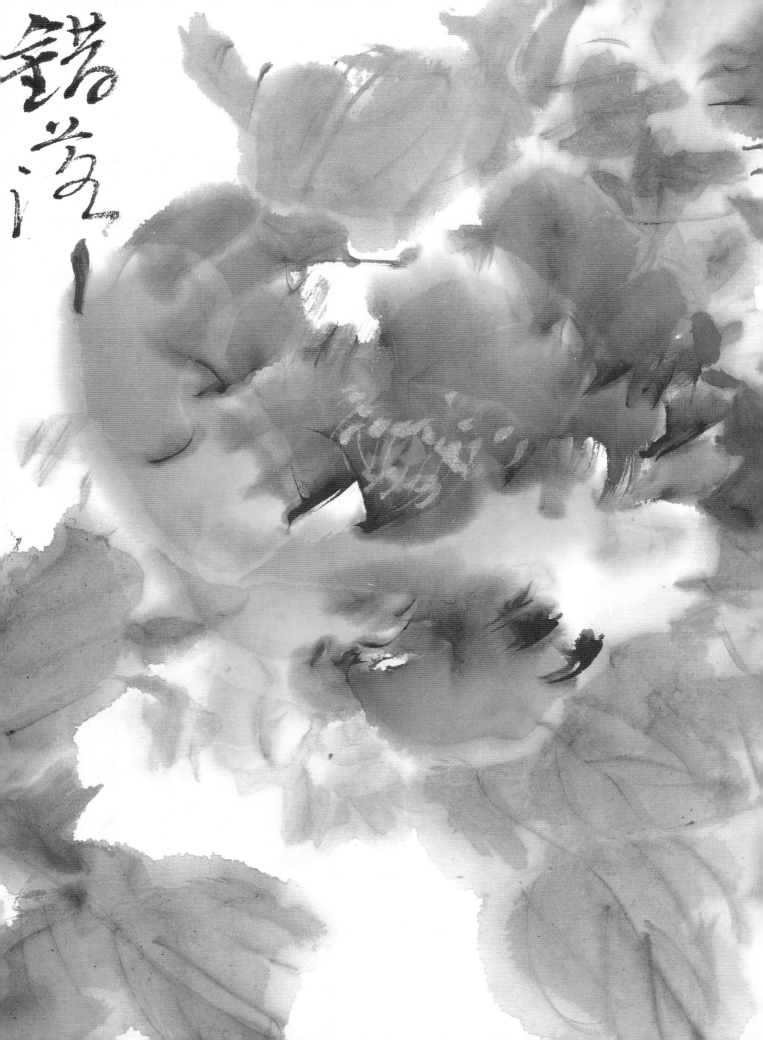

画法十五

　　画牡丹最忌画繁，繁则近俗不可观也，无奈画繁时宜注意花冠位置，须错落有致使繁密中见松灵乃佳。

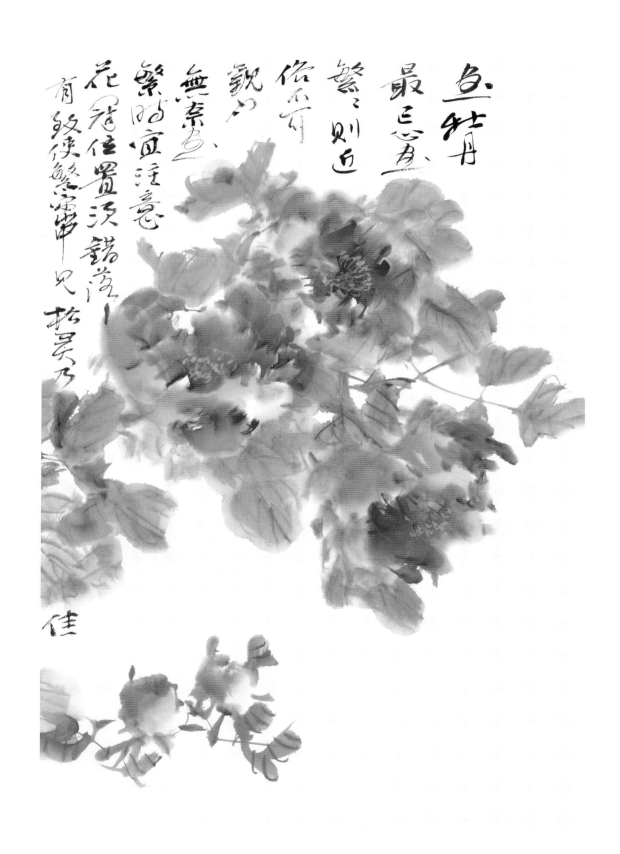

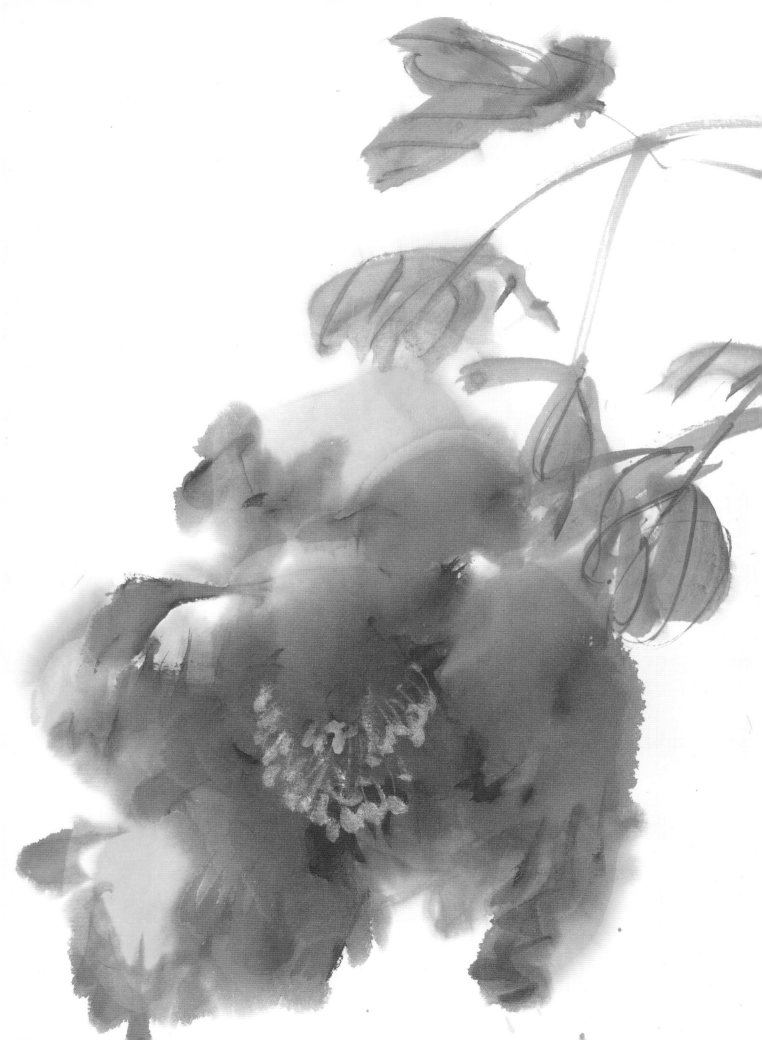

枝干宜乘势以出不宜过分拘谨，切莫狂俗，俗病不可医也。画牡丹以半开斜出为美，正面近俗不宜求全，以简略写意为上。

枝干宜乘势以出不宜过分拘谨切莫狂俗病不可医画牡丹以半开斜出为美正面近俗不宜求全简略写意为上

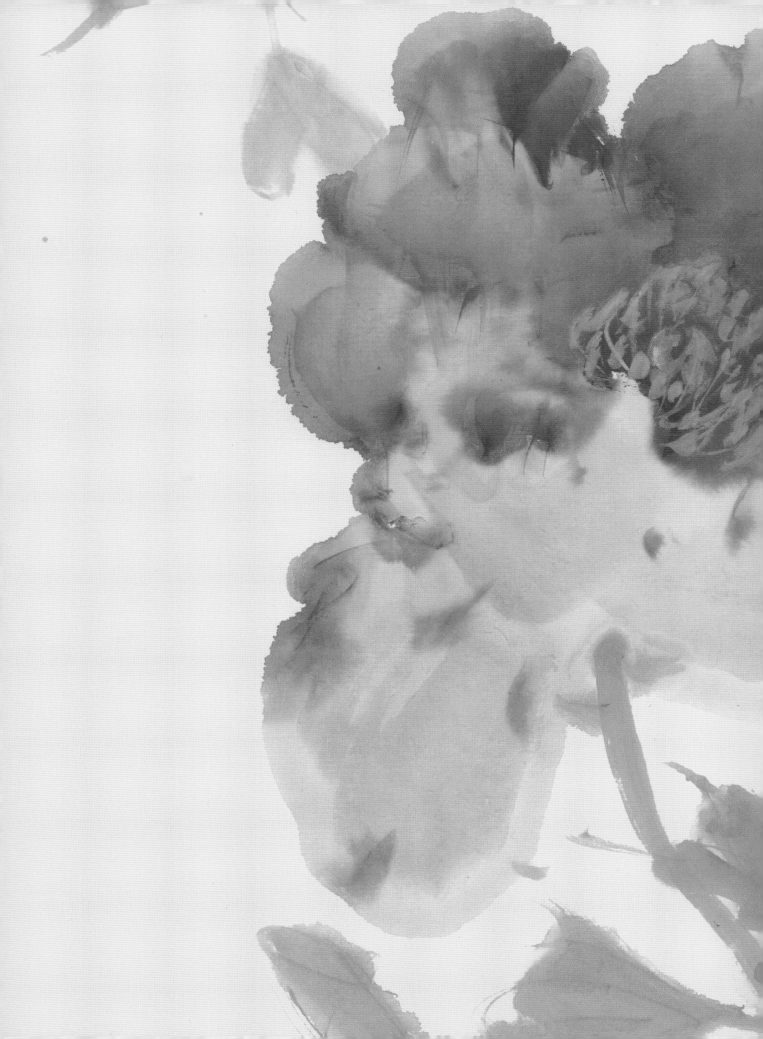

构图

构图

关于构图，好像黄宾虹先生说过：构图要从四边打进来。这是因为绘画是从平面上作文章，无论是堂幅、条幅、手卷、扇面都是四条边形成一个画面空间（当然纨扇只有一条边形成一圆形平面空间）。所谓构图就是根据这个平面空间来经营位置。牡丹绘画的构图比山水画构图更加单纯，只须把握好在主次、轻重、冷暖、俯仰、高下、开合、虚实、敧正、险稳、疏密、动静等对立因素中营造画面形式美感。山水画构图一般把构图总结为三角形、圆形、方形等形状，意在使画中景物对比有呼应、有揖让，使敧正相生，在静中寓动，动中寓静的统一中有变化，变化中求统一，如太极图所表现的阴阳相互摩荡中浑然一体的宇宙真理。万物莫不生于此。绘画构图之道亦不外乎此矣！明乎此，无论山水、花鸟，构成之理则思过半也。

构图布景包括用笔之秘，在乎动静、险稳关系处理是否得当而已。观右图可以思过半也。

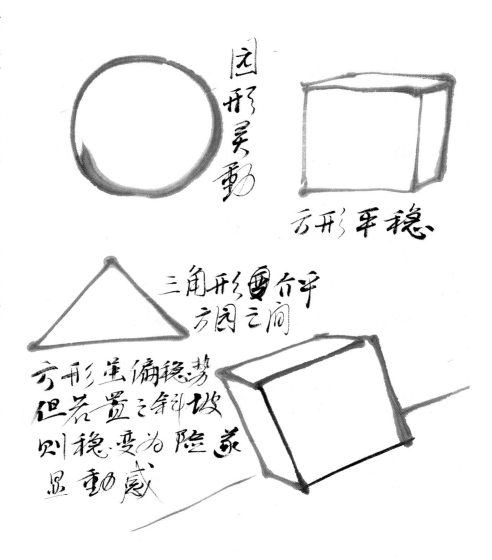

圆形灵动

方形平稳

三角形运行于方圆之间

方形至备稳势
但若置之斜坡
则稳变为险象
显动感

小品

杂花图卷（局部） 徐渭作

《杂花图卷》中墨写牡丹也，笔墨灵动、形神兼备，当为徐氏佳
作。有题诗曰：我学彭城写岁寒，何缘春色忽黄檀。正如三醉岳阳客，
时访青楼白牡丹。

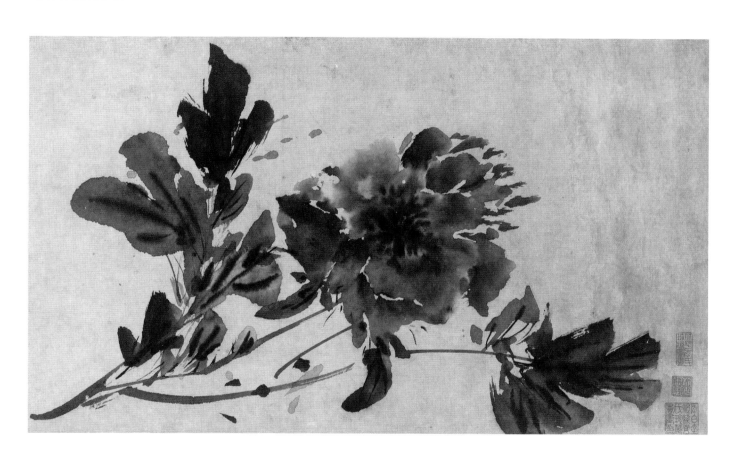

小品二

群英吐秀图卷（局部）　周之冕作

　　《群英吐秀图卷》中所画的白牡丹也以淡墨线勾写花冠，以嫩黄稍作收拾，似亦施以薄粉，虽不废形似，然文气斐然，以花青写枝叶，更见生动。

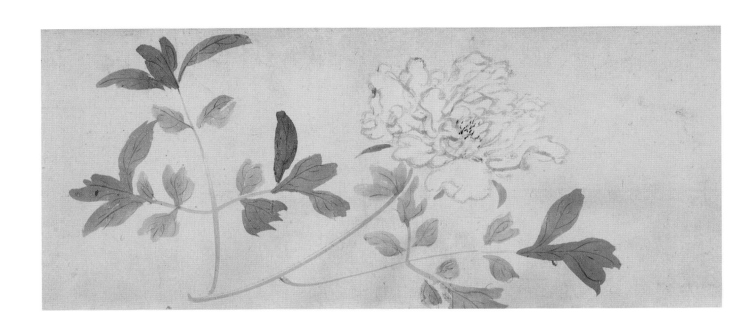

条屏一

牡丹条屏　陈玉圃作

题跋：流红滴翠洛阳春，富贵谁说便染尘。多少玉堂金马客，顶门只眼迈凡伦。庚子之春日也，写意并录旧题。樗翁。

此作乃为友作画四色牡丹条幅，此选其一。二花一蕾斜出取动感，然后以数干直出上冲，从稳定中取生机勃发之意，画面题诗除赋牡丹以非凡内涵外，题款面积便成上实下虚之势，整体稳中见灵动。

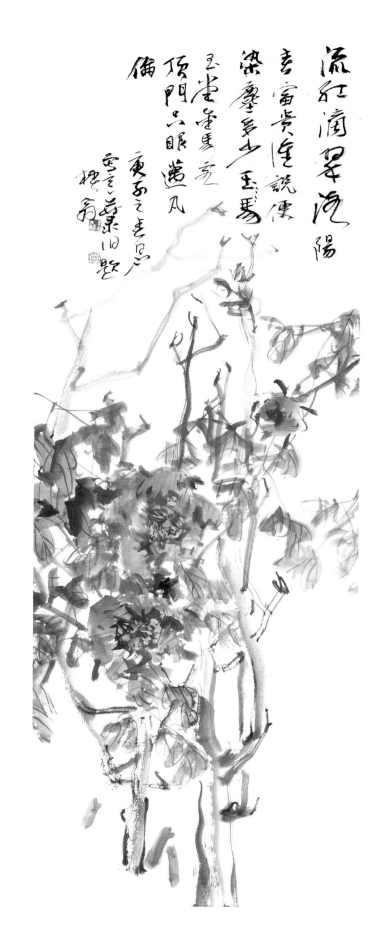

条屏二

牡丹水仙　吴昌硕作

题跋：梅生沈老伯大人，德配伯母周夫人七十双寿，俊卿敬画。

吴昌硕（1844—1927），又名俊卿，字昌硕，又老苍、老缶、苦铁、大聋等别号。近代绘画大师，浙江湖州人。吴氏兼擅诗书，此作以书入画，笔笔写出，文气盎然。

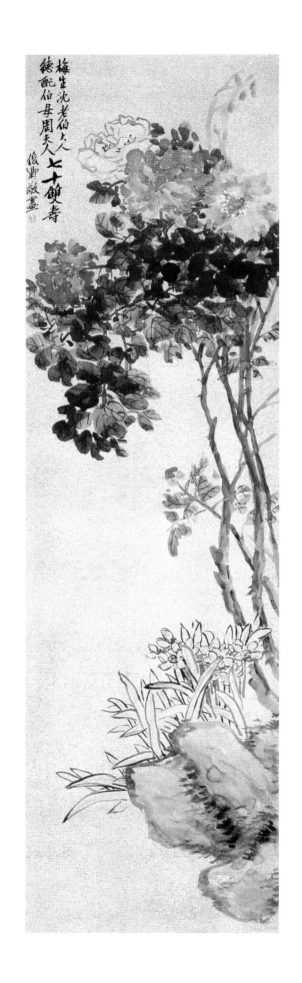

堂幅一

富贵高寿　陈玉圃作

题跋：富贵高寿。富贵兼高寿，人情之所好。把此诗赠君，悠然合道妙。若能广积办道资粮者，是谓富贵，觉悟性空之理，证不生不灭者，是谓高寿者也。樗斋玉圃并题之。

此亦典型堂幅也，此则出之以奇，险中求稳之势也。左上图章其势稳定全局。

微信扫一扫观看此作品创作过程

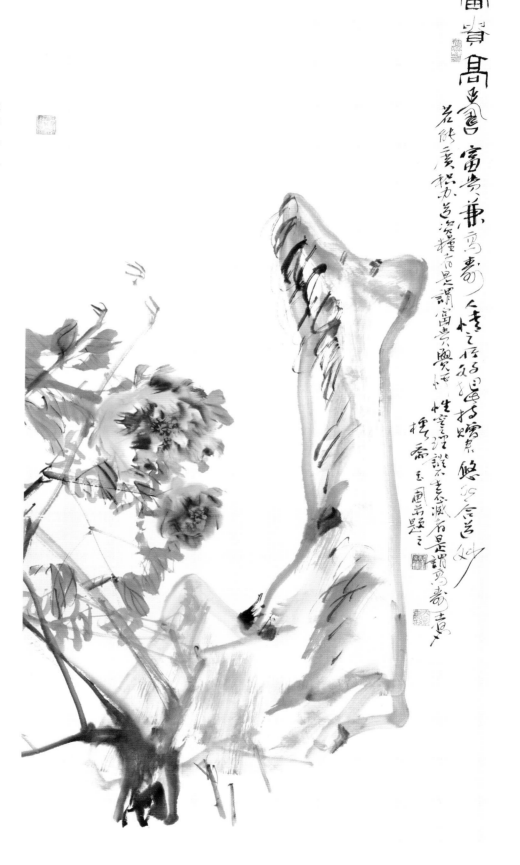

堂幅二

春色无边　陈玉圃作

题跋：春色无边。莫道牡丹入眼凡，名花尤宜用心参。色空相即无二致，任他东风吹无边。《心经》曰：色不异空，空不异色。是曰色空不二也，故知朔吹与东风亦无二无别也，是写斯图，极尽春色之渲染者也，平常心即道，何雅俗之有？辛卯之初秋雨晴历下陈玉圃写于樗斋并题之以记。

从构图角度看，此即典型堂幅也，稳中以见灵动也。

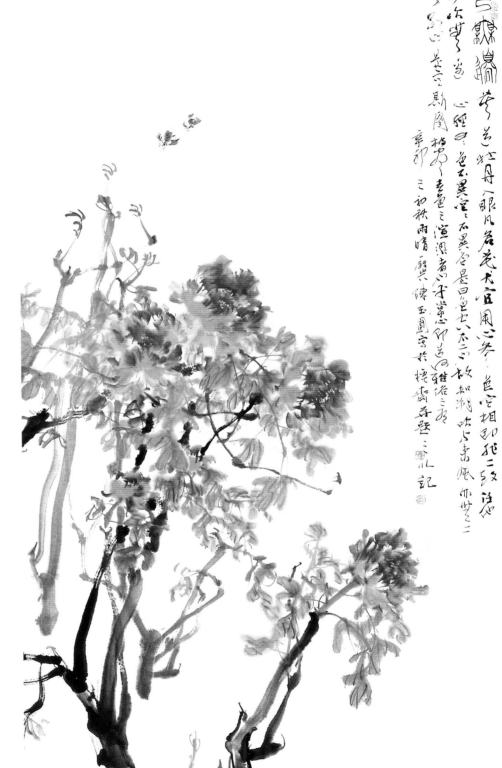

大富贵之图　陈玉圃作

此即传统中堂模式，画中题曰：大富贵之图。红娇紫媚影翩翩，照水临风尤可怜。一笑倾城真绝色，沉香亭畔梦中仙。庚子之春，樗翁。

另配对联：文质彬彬培明圣智，泰然自若涵养乾坤。

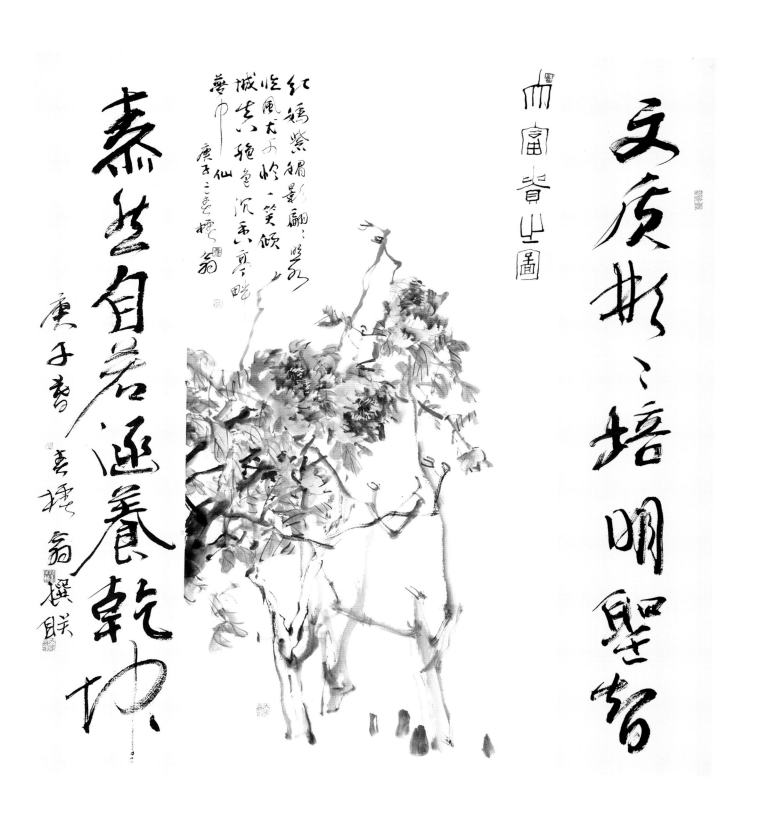

扇面一

扇面牡丹图　唐寅作

　　唐寅（1470—1523），字伯虎，又字子畏，号六如居士、桃花庵主、鲁国唐生、逃禅仙吏等。吴县（今江苏苏州）人，明朝著名画家，其诗文、书画兼擅，与祝枝山、文徵明、徐祯卿有"江南四大才子"之誉。此牡丹似以没骨法、重写实一路，并有题诗曰：春风吹恨上红楼，日自黄昏水自流。谷雨清明都过了，牡丹相对共低头。

　　此典型扇面构图中，花取中间偏右下，作为画之主题，以稳势为主，左上题字，以呼应之，若能在右偏加一边款印，则更见完美。

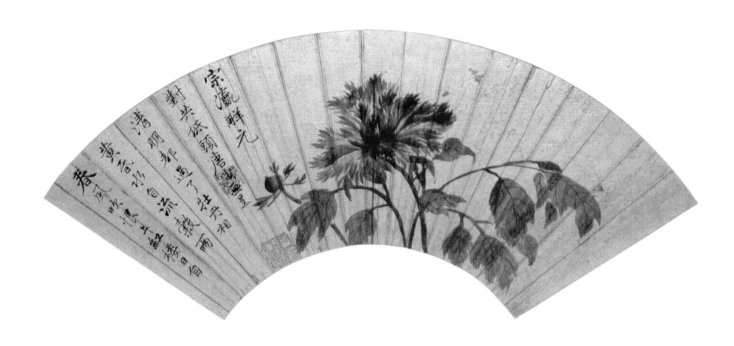

大富贵　齐白石作

题跋：大富贵。白石老人并篆三字。

白石老人此作笔笔写出而不废形似，构图丰满而不嫌壅塞，足见高妙。

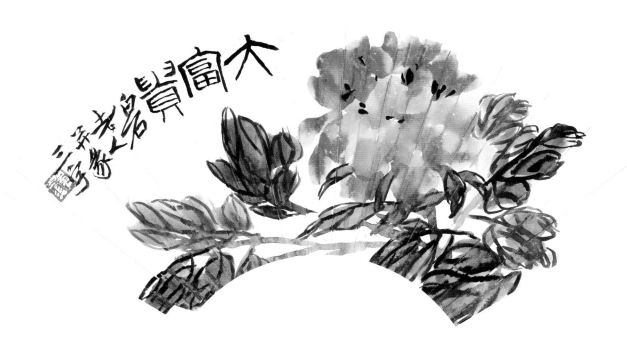

牡丹小品　陈玉圃作

　　题跋：荒园花木发春枝，姹紫嫣红竞尚奇。何事樗翁欺造化，写作青龙卧墨池。庚子夏日，樗翁写意。

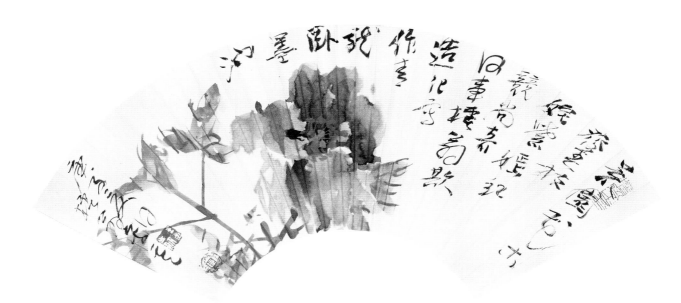

牡丹小品　陈玉画作

题跋：何必千万朵，一枝足春风。樗翁。

如此纨扇构图与一般小品大同小异，总以协调灵动为上。题字一般可沿周边，使之有整体感觉。

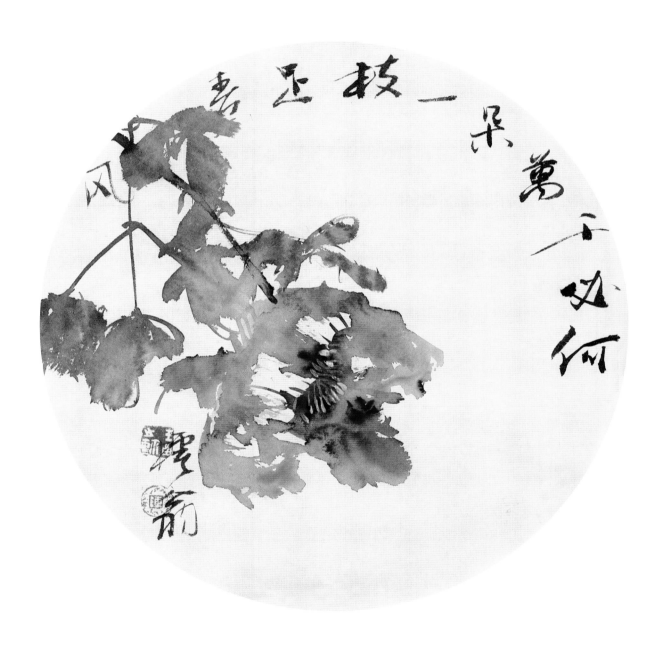

手卷

翰墨长寿富贵之图　陈玉圃作

　　题跋：上苑夸富贵，牡丹世尊王。而今纯墨色，浅淡溢书香。樗翁蓉城。翰墨长寿富贵之图。首句浓艳误书富贵。

　　此横条构图也，从画面到题款皆取横势，以求整体连贯之势，使空灵气象中见有内涵。此即所谓空中妙有之趣也。

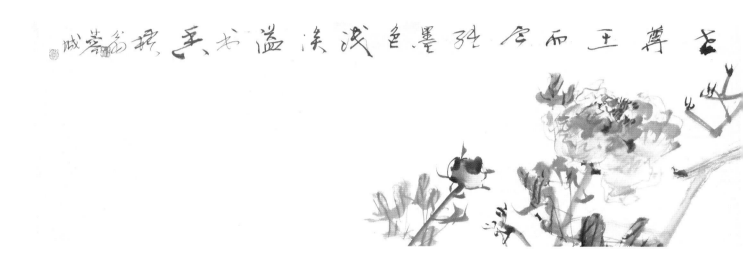

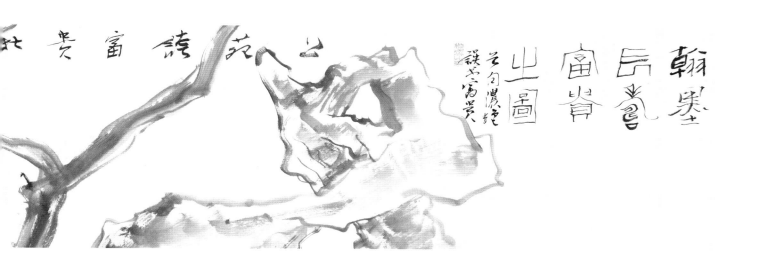

翰墨
丘壑
宙睿
山圖

誤以寓賞
兮句濃抱

此宾富诸苑以上

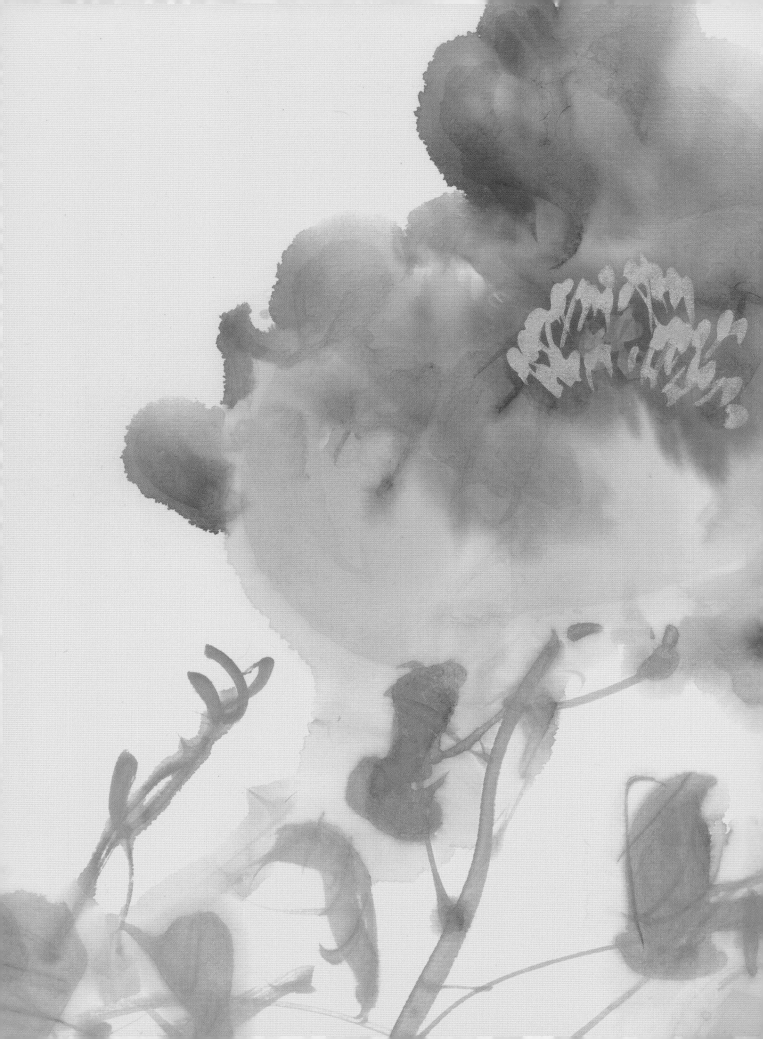

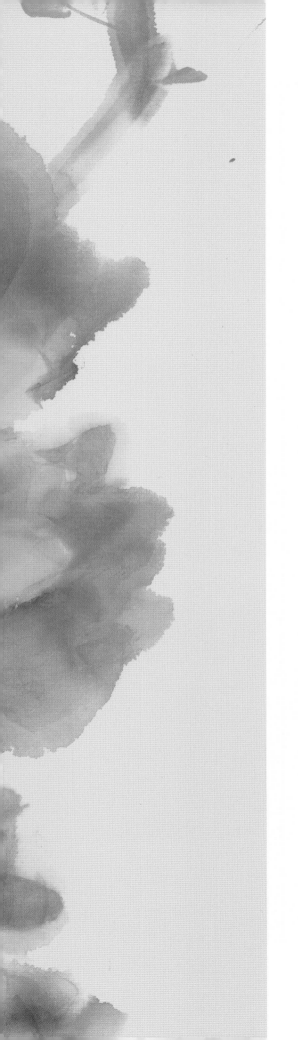

赏析

国色天香人咏尽，丹心独抱更谁知

——略谈中国传统绘画中的牡丹花

中国传统绘画中的牡丹可以简单分为两类：墨牡丹和设色牡丹。这种分类虽然不是那么专业，却非常直观，也易于大众理解，即依此而约略言之。

先说说墨牡丹。

宋邵雍《梅花易数》中有"牡丹占"：巳年三月十六日卯时，先生与客往司马公家共观牡丹。时值花开甚盛，客曰："花盛如此，亦有数乎？"数，就是定数，命运的意思。客人问，牡丹花的命运也可以预测吗？康节先生说万物皆有定数，即依时起卦，断曰："怪哉，此花明日午时，当为马所践毁。"果然，第二天有当官的贵人骑马赏花，二马相斗，牡丹尽毁。同是宋代大儒的周敦颐说："牡丹，花之富贵者也。"则富贵雍容的牡丹被富贵达官的马践踏为泥，这才是"牡丹占"一文最精彩处。一如我们都向往着幸福自由的生活，于是努力学习，拼命工作，乃至牺牲尊严，等等，可是，直到最后才发现所向往的幸福自由仿佛是吊在眼前的胡萝卜，引诱着我们只能止于"尘归尘，土归土"。所以，定数之说，当是虚妄。俗语说得好，跳出三界外，不在五行中。五行循环往复，形成"易"数的基础，人不在其中，自然"易"也就没有了定数。其实定数也可能是俄罗斯套娃的把戏，因为五行之外还有阴阳，阴阳之上还有太极，太极之后还有混沌，等等。所以，还是庄子说得好："泽雉十步一啄，百步一饮，不蕲畜乎樊中，神虽王，不善也。"为善无近名，为恶无近刑，以道为定见，缘道以为经，则心神自在，善恶不知，喜怒不入，定数则无从谈起。可见，定数之有无，全在心中有无定见。有定见，无定数；无定见，有定数。

对此，画家徐青藤可能会心有戚戚焉。他胸怀奇才，志在天下，却一生都在跟贫贱乖戾的命运做斗争，乃至于"或自持斧击破其头，血流被面，头骨皆折，揉之有声。或槌其囊，或以利锥锥其两耳，深入寸余，竟不得死"，如此折腾之下，他还能以贫贱衰羸之躯活到了七十二岁！对他来说，人生就是活受罪！他有《牡丹赋》，认为"富贵非浊，贫贱非清"，人之视花，一如花之视我，所以，牡丹作为花卉，当止于花卉而已矣。他笔下的牡丹没有了"叶如翠羽，拥抱柎比，蕊如金

屑，妆饰淑质"的富贵雍容，反倒活泼生动，墨色淋漓，透出一股倔强的疯狂，即"勃然不可磨灭之气"。徐渭这是在颠倒世俗对牡丹的理解，赏者不以为谬，后人更是高山仰止。对徐渭来说，这只是他欣赏牡丹的角度，面对绘画的情绪和人生的个人体悟而已。他想要的东西太多，定见成了执着，为了达到目的可以扭曲自己的心意，比如为严嵩贺寿，为胡宗宪代笔《进白鹿表》等。看似挣扎斗争，其实命运却以此就有了控制他的理由。同样是"墨牡丹"，陈道复画起来就显得更抒情一些，不仅在情绪把控上有平和之气，整体的审美追求也是飘逸和洒脱的，读起来如面对飘飘东风，花香袭人。尤其是淡墨勾勒的花瓣，显得更是俊雅率意。陈道复还有许多没骨法的设色牡丹，大多看似一团热闹，却用色如用墨，在气息上十分统一，清丽洒脱，飘飘乎有出尘之想。陈道复为人潇洒纵横，做事心意闲淡，安时而处顺，哀乐都不能入，何况定数？事实上，徐渭强调"贫贱非清"，骨子里想着的一定是要摆脱贫贱；道复以"名花嫣然媚晴昼"描写牡丹，其实看重的却是晴朗的时光太值得留恋。人的心境不一样，世界就不一样。陈道复是生活无忧的富三代，徐渭则是一个"南腔北调"之人，两者或许没有可比性。

那为了更好地印证这一点，我们再看唐寅的"墨牡丹"。唐寅少年得志，高中解元，但命运多舛，不仅亲人相继辞世，其后又陷入官场纷争，成为政治斗争的牺牲者。池鱼之殃，在于其不肯远离世间，遨游四海，以此间乐，即为乐土。如此一来，被因果纠缠也是自然而然的事情。唐寅同徐渭一样，不肯为定数所拘束，却保持底线，尚存理智，并没有陷入疯狂的状态。毕竟艺术若不只在闲雅中产生，则也不可能只在疯狂中爆发，它最喜欢的就是随圆就方，因着每个人的性情而展现出极大的魅力。唐寅的墨牡丹兼有工笔写实的感觉，算不上大写意，属于小写意。用笔没有泼辣纵横，却自然温润，有一种浓郁充实的书香透纸而出。题诗曰：春风吹恨上红楼，日自黄昏水自流。谷雨清明都过了，牡丹相对共低头。书法、题诗更将画面的温润感深入到赏者内心。传唐寅也曾画有《水墨桃杏》扇面，有狂生妄题之，破坏了意蕴，唐寅大怒，遂以墨笔批抹。对中国传统画家来说，书画是性情的再现，它是一种个人理想的倾诉，非常私密且珍贵，容不得他人的半点亵渎。唐寅还有《与文徵明书》，他提到了这个问题，他说"良以情之所感，木石动容；而事之所激，生有不顾也"。情之所寄，木石动容，事到临头，不惧生死。艺术的魅力就来自真性情，因其自诚若神，则必然不肯屈服于命运之操纵。官二代的文徵明希望唐寅能从仕途惨败中振作起来，好好学习，努力工作，认真生活。看似正常的劝解，对唐寅来说，这些其实只是命运的枷锁，他说："蘧蒢戚施，俯仰异态。士也可杀，不能再辱。"曾经为了功名利禄去努力拼搏，最终却成了人间的笑话，如果还看不清楚，再趋炎附势，看人眼色，那不如杀了我！他有了定见："若不托笔札

以自见，将何成哉？"功名富贵都不要去想了，剩下的大概只剩下以诗文书画传名后世了吧？最终他做到了这一点，有诗曰："生在阳间有散场，死归地府又何妨。阳间地府俱相似，只当漂流在异乡。"生死都看开了，所谓的定数就只能是虚妄。

当然，墨牡丹画得好的人不多，也不会少，毕竟有上千年的时间积累，比如沈周、八大山人、吴昌硕等也是其中好手。同样，因为境界性情的缘故，墨牡丹等艺术风格也大不相同，这似乎也是一种必然规律。比如边寿民为扬州八怪之一，善花卉，其有《墨牡丹图》，着重在牡丹花的韵味上，题诗曰："街头扑雨卖花儿，正是阴晴谷雨时。十指浓香收不住，泼翻墨汁当胭脂。"卖花，就是卖画。想卖画自然要讨客人喜欢，只是文人的矜持多少还有些残余，于是泼翻墨汁做胭脂，看似雅致，其实落魄。不过，以墨色浓郁显示牡丹之生机，以水分饱满隐喻馥郁花香，在技法上后人当有所借鉴，在境界上跟唐、陈、徐三人就有些距离。这关乎个人性情才华，一如鲲鹏之与学鸠，谈不上高低上下，大家都不过是自得其乐，混生混死而已。从艺术而言之，墨牡丹需要高超的技巧，需要画家有极高的才情，才能得墨色之氤氲，使画面生机勃勃之余，尚有沁人心脾的芬香，可谓中国绘画中最难创作的画种之一。

即使如此，墨牡丹在传统绘画中也颇受欢迎，这是因为传统文人的矜持来自对风雅的认同，其理想中的艺术大多归于自然，所谓"此中有真意，欲辨已忘言"，墨牡丹即是也。它属于第三种美，属于一种无为而有的美。第一种美就是色欲之美，五色五音五欲等，皆在此范畴，是世俗之美；第二种美是有相之美，即西人黑格尔说的艺术美，它掺和了人的思维意识，反映自然的时候注入了很强的斧凿痕迹，是工匠之美；第三种美就是无为之美。色相之有无在此不重要，因为它超越了世俗，挺拔而上，成为自然而然的一种美。传统文人大多认为第三种美才是真正的书画之道，得道之人，自然可以得意忘言，可以得鱼忘筌，可以过河拆桥，等等。庖丁说过："臣之所好者道也，进乎技矣。"一切文艺形式若能由技而道，它就是风雅的代言。可惜近世以来，人趋时尚，好附庸风雅，瞎子摸象，大多附会而已，不得其门而入。譬如画墨牡丹者遂众，大多古法无余，浊俗满纸，譬如大街上多有穿"乞丐服"以示"高雅"之人。这种风俗不好，恐怕会遗祸后人，是以约略谈之，也可为好学者借鉴一二。高屋建瓴，以理论指导实践，总是能事半功倍。

总结来说，墨牡丹彰示的是绘画中的解脱之道，它不拘于色，不拘于形，跳出规矩之外，得天外之趣，如虫蚀木，偶然成文，天质自然，不在五行之中，自然不受世间所谓的定数所拘束。这是所有传统文人画家们都想获得的自由幸福的生活。

下面我们说一下设色牡丹。

艺术家并不是只有抒情的浪漫派，肯定也有严谨的古典主义者。所谓的古典主

义，它最注重平正和谐之韵，更注重造型上的均衡、秩序、明确。古典主义者强调的是法的权威性，画家的情绪要稳定，绘画也要表现出自然秩序之美。自然之美，人皆爱之，所以，设色牡丹是牡丹绘画中的主要种类，备受大众喜爱。

从民俗来看，牡丹的种类繁多，古代就有人能通过嫁接的手法培育出上万品种，色彩斑斓，目不暇给。周敦颐说："自李唐来，世人甚爱牡丹。"民间传说更将牡丹之爱直接归于武则天的支持，作为女性皇帝，她需要在各个领域中凸显自己的合法性，而牡丹富贵雍容，花香袭人，非常适合表现女性的高贵，于是武则天命之为花中之王。上有所好，下必从焉，何况牡丹的种植也不是什么难事，寓意又美好，花开富贵，幸福的人生总是令人开怀，于是设色牡丹成了大众的宠儿。由此，有的人可能会说艺术要扩大影响，必然要雅俗共赏，否则它缺乏传播的基础，设色牡丹即是榜样。雅俗共赏的基础是什么？大俗即大雅么？不是，是情绪上的认同。一幅画，可以色彩斑斓，形象逼真，大众认为栩栩如生，喜欢；它当然也可以笔画从容平正，构图自然流畅，有天真烂漫之趣，让专业人士叹为观止。每一种人都能在其中发现自己的情绪依附，有归属感，这才是设色牡丹的最高境界，但它必然是高雅的！也就是说，高雅才是雅俗共赏的基础。世俗所谓的"雅俗共赏"大多是看人下菜碟，讨好各类人群，混口饭吃，如此而已。至于有些"高雅"艺术，民众真正欣赏不来，那只能说这些所谓的高雅艺术真正不高雅。水往低处流，人往高处走，这是自然规律。艺术欣赏也是如此，低俗艺术永远不可能做到雅俗共赏，陶渊明永远不会为了五斗米折腰。俗语说得好，江山易改，本性难移。人的思想认识可以与时俱进，但人的感情性格却难以变化。所以，只有反映出人类本质情绪、性情的艺术作品才会历久弥新，古今皆为经典，做到真正的雅俗共赏。

譬如恽寿平的设色牡丹，无论是写意还是工笔，都有一种天趣，性情上的中正平和、清逸自然让赏者心有共鸣。南田翁自幼丰神俊朗，气质非凡，身陷敌营，在一干战俘中也能卓尔不群，如同武则天在寺庙中一眼看中了牡丹，敌酋首领夫人也一眼看上了恽寿平，收为养子，以挽救自己不能生育带来的家庭危机。从战俘一下子成了官二代，恽寿平的人生跨度超出了常人想象。但是，纵然只有十五岁，他的性情也没有什么大变化。几年后，在从福建回北京的途中，他看见了失散的父亲，一位落魄潦倒的抗清义士，随即他就放弃了唾手可得的富贵，跟随父亲继续落魄江湖。先是藏身于寺庙，读书、学诗，课余绘画以寄兴，然后父老归乡，卖画以为供养，纵使一生清贫，仍矢志不渝。一如牡丹之雍容为世人所爱，恽南田性格中的贞正亦为世人所尊崇。以此入画，赏者如面晤先生，则何人能不欢呼雀跃也？古人云：心正则笔正。又曰，意在笔先，立意要高。恽寿平的设色牡丹，不仅气息正，其用笔也正，其立意也高。赏析他的牡丹，先不必去分别没骨法、写意写生等技法

问题，只看那一团色彩下的生机，天真烂漫，对生活的眷恋，对美好幸福的体悟，就足以打动人心了。很多人都在研究南田设色为什么历久弥新，材料学者会以为是颜色好；技法专家则会推崇以墨法运色彩，节奏秩序好；收藏者也可能会以为历代收藏家爱惜如金，收藏方式好。如此等等，都不如说他创作时候的心态好！他的人品好！唯美主义者往往忽略人的性情因素，以人品即画品为妄，而在传统中国，这就是真理。单从收藏角度来说，你收藏谁的作品，必然要有一定的认同感，哪怕只是为了转手卖个好价钱，你也不可能砸自己的招牌。那么，你收藏了秦桧的字，你就会有秦桧的气息；你喜欢王铎的字，可能就会觉得做个贰臣没什么关系。你一定会站在他们的角度为其艺术辩护宣传，乃至"翻案"。人生真的能黑白颠倒么？当然了，东汉范滂临刑，看看自己的幼子，叹息，说：我知道坏人不能做，但是做好人如我却是这个下场，现在我都不知道该怎么教育你了！范滂还是不够坚定，不如南田先生，纵使落魄潦倒，为了还葬父所借的债款拼命卖画，他还是为自己的孩子起名：念祖。无论如何，他对父亲的孝是真挚如金玉的，这才是南田先生留给我们后人最宝贵的财富。后来学者若不从此根本处入手学画，最终也不过是一个匠人而已。

当然，时代不一样，可能评价的标准会有所变化，比如今天媒体总是喜欢用"巨匠""大匠"等词语评价画家，若是齐白石先生尚在，依照他的那个天真计较的性格，一定会说，我不是匠人，我以前确实是木匠，但最终却还是一个文化人！他一直说自己诗一印二书法第三，最后才是画画，一如倪瓒虽然能抛弃财富，浪荡江湖，但还是会忍不住抱着自己出版的诗集四处分发。想象一下他那窘迫急切的样子，就不免为中国的传统文人叹息再三。齐白石年轻的时候为土豪画画，他特意用了许多金粉，颜色也用得很重，画幅更大！他说只有这样的画土豪才满意，才觉得自己给的润笔值。这是艺术市场逐渐成为艺术领域中最要紧的因素之后出现的必然现象，要迎合观众的需求，顾客就是上帝，这也是颠扑不破的真理。不过，这些人也只是一时的客户，画家还有为自己画的画，还有为理想画的画，那些作品的客户是几十年、几百年，乃至几千年后的收藏家、爱好者。所以，齐白石有的作品非常好，设色牡丹天真可爱，不觉其用色之热烈，反有民俗风情，令人耳目一新。这些作品都不俗气，不像任伯年的牡丹多少有些甜腻，这可能跟齐白石善于刻印，喜欢古朴的书法有关。任伯年混迹于海上，没有吴昌硕怎么还是个七品的底气，虽然笔墨造型功夫都很好，但总是免不了海上奢靡风气的影响，画面甜，卖相好。但他的设色牡丹一样把牡丹的华丽表达得淋漓尽致，没有堕落俗套，如二三流画家那样，把好好的牡丹画得浓妆艳抹，招摇过市，令人倒胃。究其原因，还是忘记了人品第一的缘故。清朝戴熙说："有意于画，笔墨每去寻画；无意于画，画自来寻笔墨。

盖有意不如无意之妙耳！"白石老人也说绘画之妙在于"似与不似"之间。他们的潜台词不就是要多加强文化修养，培养性情，才能学会忘记形式，忘记笔墨，然后才能有形式，有笔墨么？参照他们的设色牡丹，即是此理。

事实上对牡丹的描绘自唐以来就代不乏人，比如唐滕昌祐，他最初从事文学，这是唐人的传统，后来随唐僖宗入蜀，大概有所际遇，于是改行当了隐士，不婚不仕，八十五岁乃卒。在动乱时代，他竟然如此长寿，足见性情有中正平和之处。他善花卉，宋宣和御府藏有他9幅《牡丹图》，被评为"宛有生意，笔迹轻利"。他的学生黄筌，"精彩态体，更愈于生"，可见黄筌是青出于蓝而胜于蓝，沈括喻为"妙在赋色，用笔极新细，殆不见墨迹，但以轻色染成，谓之写生"。《益州名画录》说滕昌祐"初攻画无师，唯写生物以似为功而已"，"写生"大概就是以似为功吧。画史中有"黄家富贵，徐家野逸"的说法，大概也是后来董其昌的"南北宗论"的滥觞。画家群体总是免不了以世俗的眼光看自己的绘画，纵使大画家也不能免俗，这大概就是画圣李成如何也要保持儒生身份的缘故。王原祁说过："画法莫不备于宋"，他大概率是就山水画而言的，至于花卉，可能有所不同。比如宋代花卉大多以工笔设色为主，很少有墨笔野逸之作，所谓的徐家野逸，其实从有限的、可靠的作品来看，大概也是就题材而言之的，真正的写意花卉，怎么也是从元人开始，至于明清，然后大成。所以，若想画好设色牡丹，除却工笔之外，大多参考物还是青藤、白阳、八大、南田的作品为上上之选。古人云："凡音之起，由人心生也"，又曰："故先王之制礼乐也，非特以欢耳目极口腹之欲也，将教民平好恶行理义也。"也就说，虽然设色牡丹强调的是色彩的斑斓，但也不妨碍绘画本身有"成教化，助人伦"的效果。既然在此世间，又怎可全盘否定世间法？不否定世间法，又怎可离此世间？

明人有诗曰："国色天香人咏尽，丹心独抱更谁知。"牡丹自为牡丹，我自为我，所以，取法乎上，这才是做学问的基础。至于墨牡丹、设色牡丹，不过是真正的牡丹在不同画家心中的影像，它们都是中国绘画中喜闻乐见的题材，都值得我们认真学习和参考。

中国艺术研究院博士　陈文璟

作品赏析

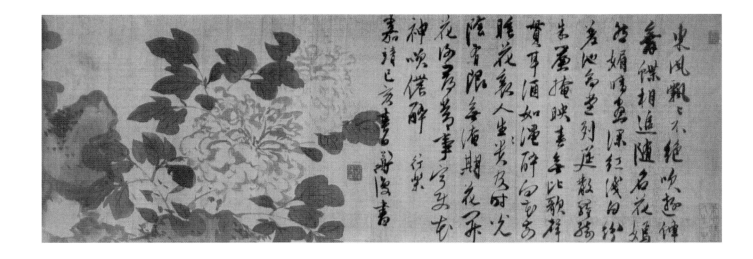

牡丹长卷（局部）　陈道复作

陈道复（1483—1544），初名淳，字道复，后以字行，改字复甫，号白阳山人，长洲（今江苏苏州）人，明朝著名写意花鸟画家，与徐渭并称于世，曰"白阳青藤"。擅作大写意花鸟画，笔墨淋漓尽致，书卷气盎然。此作以纯墨写意牡丹，可见一斑。右题诗曰：东风飘飘不绝吹，游蜂舞蝶相追随。名花嫣然媚晴画，深红浅白粉差池。高堂列筵散罗绮，朱帘掩映春无比。歌声贯耳酒如渑，醉向花前睡花里。人生行乐贵及时，光阴有限无淹期。花开花谢寻常事，宁使花神笑依醉。

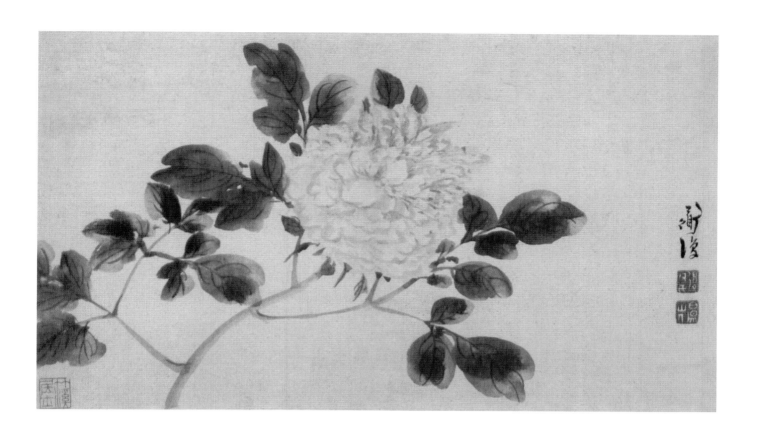

牡丹　陈道复作

此作有沈周、文徵明遗意，笔法沉稳而得神似。

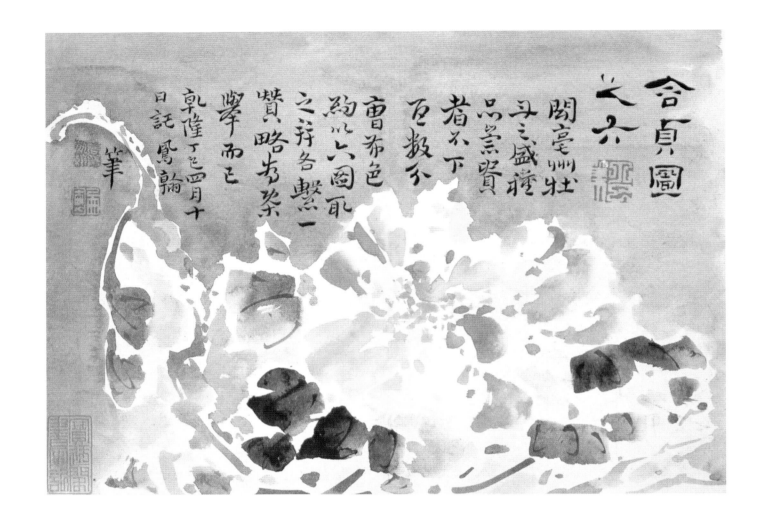

含贞图之六　高凤翰作

　　高凤翰（1683—1748或1749），山东胶州人，字西园，号南村、南阜山人，故又称高南阜，五十五岁时右手病废，改以左手画，清著名画家。此作以底色托出花形如雪中牡丹，亦颇别致。

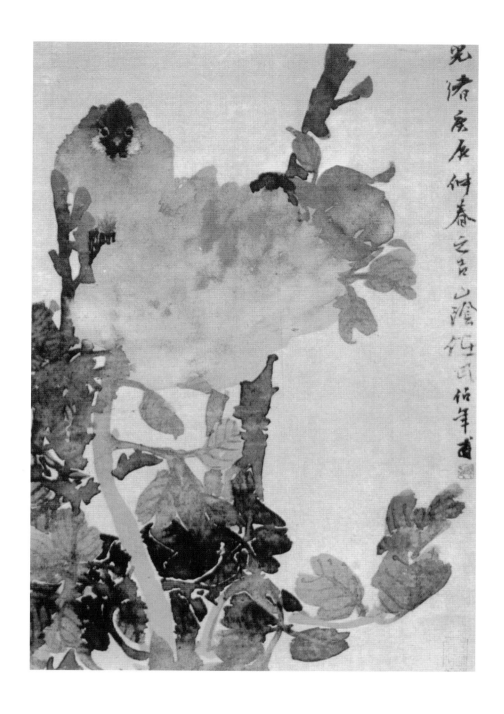

牡丹小品　任伯年作

　　任伯年（1840—1895），名颐，字伯年，别号山阴道上行者、寿道士等，山阴（今浙江杭州萧山区瓜沥镇）人。我国近代杰出画家，"海派四杰"之一。山水、花鸟、人物无一不能。此幅牡丹色墨交融，极富写生趣味，似乎吸取恽南田没骨法，形神兼备，浑厚华滋，一派生机勃发。虽然借水以渍色墨，却下笔肯定，似得一气贯注之妙。殊不易也！

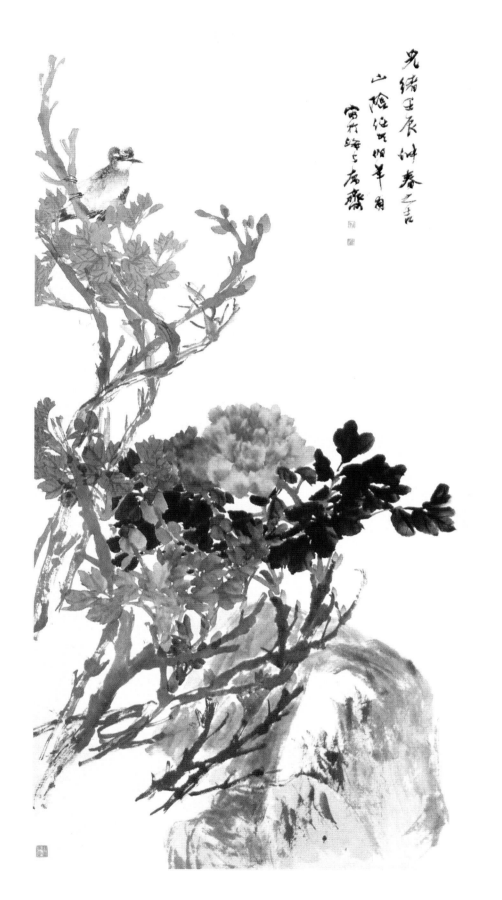

光绪壬辰仲春之吉
山阴伯年任颐写于
寅斋瘦鹤庐阁

富贵白头　任伯年作

　　此作笔墨松灵，如飞如动而
又造型准确，栩栩如生，真大手
笔也！

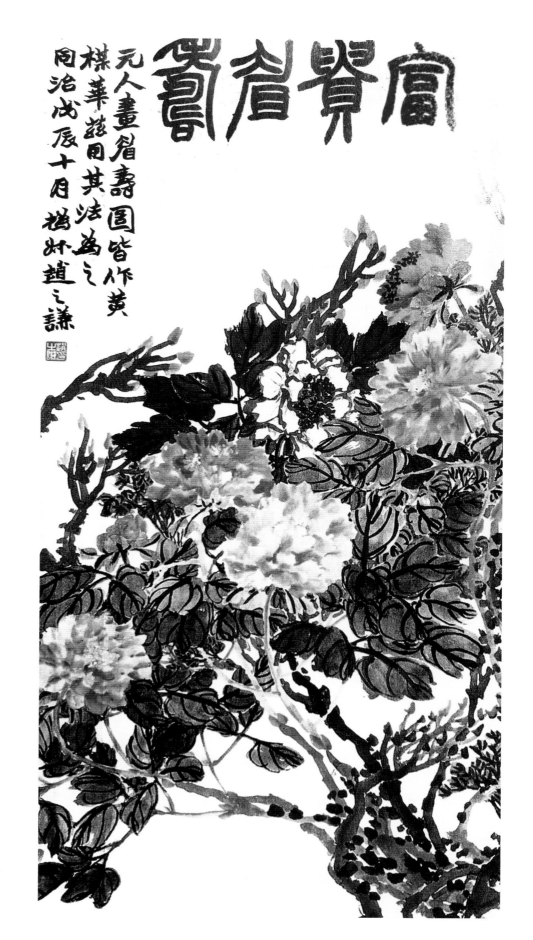

富贵眉寿　赵之谦作

　　题跋：元人画眉寿图皆
作黄梅花，兹用其法为之，
同治戊辰十月撝叔。赵之谦。

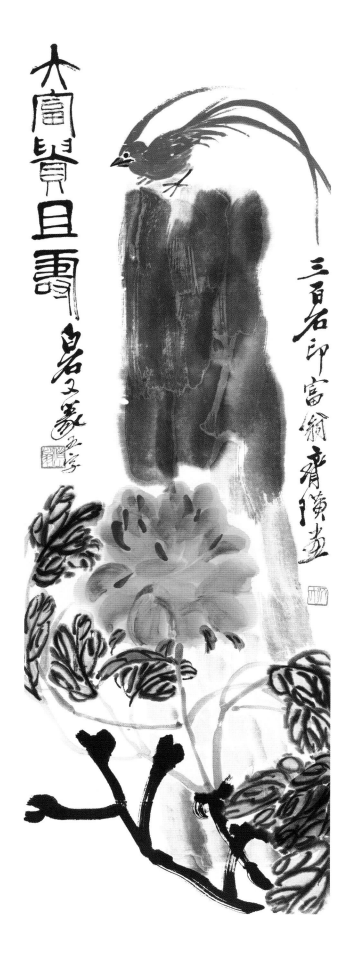

大富贵且寿　齐白石作

　　齐白石（1864—1957），湖南长沙人，原名纯芝，后改名璜，号白石，别号白石山翁、老萍、饿叟、三百石印富翁等。近代绘画大师。远承青藤、八大，近师吴昌硕，而自出己意，以笔法浑朴稚拙，色彩明丽见称，且构图险绝，中见平正，耐人寻味，此幅牡丹及寿石图皆笔笔写出似与不似之妙。

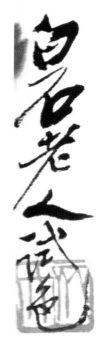

牡丹　齐白石作

此帧仅写一花，足显春光无限也，所谓逸笔草草，以少少许胜多多许者也。

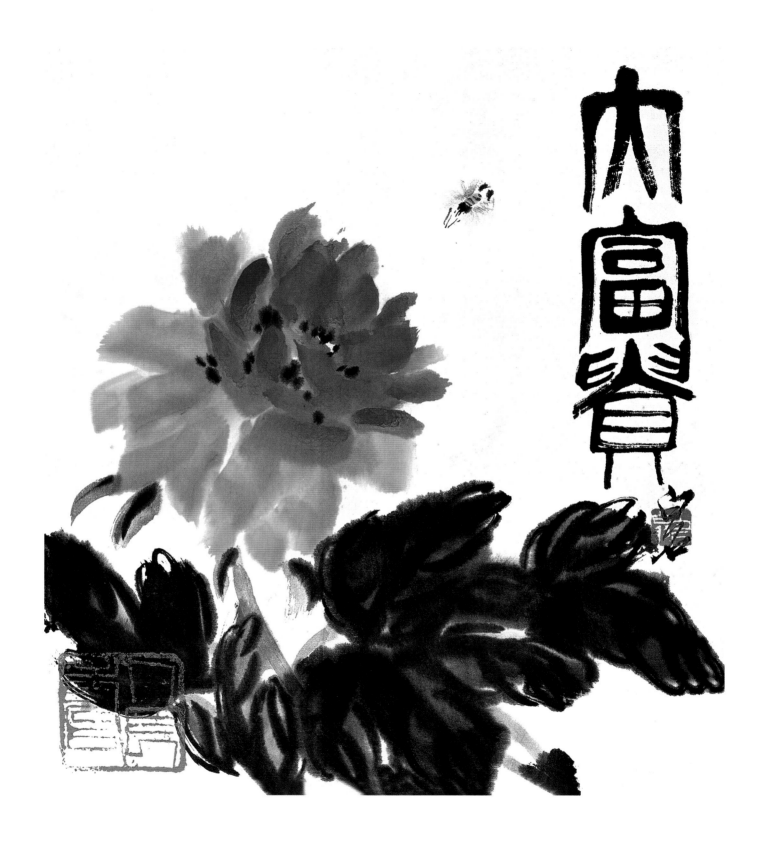

大富贵　齐白石作

此作简朴粗犷，不拘形似，右上添一蜂便见情致。

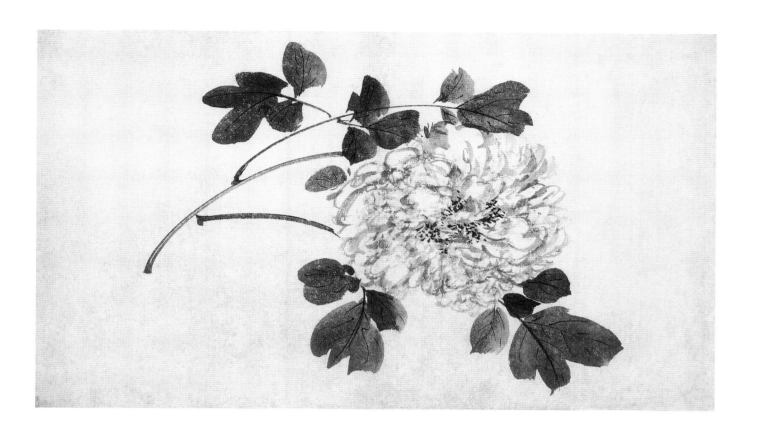

墨写白牡丹　周之冕作

　　此乃明画家周之冕《百花图卷》中之墨写白牡丹也。纯以水墨线写
花冠。略带沙笔淡墨随意写成。极生动自然、且不失形似。高手也！点
叶亦有高致。

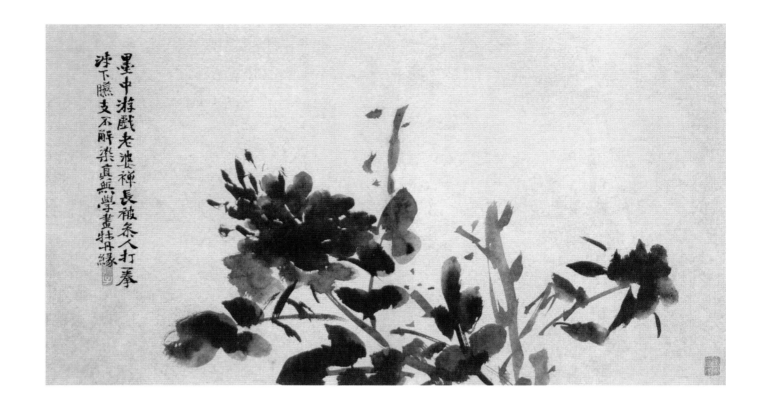

花卉图卷（局部）　徐渭作

　　徐渭（1521—1593），字文长，号天池，又号青藤道士、田水月等，山阴（今浙江绍兴）人。明代杰出画家，与明陈道复并称为"青藤白阳"，为中国大写意花鸟画代表人物。

　　此作以水墨写牡丹，自由洒脱，不拘细节，纯然墨戏也！其题诗曰："墨中游戏老婆禅，长被参人打一拳。涕下胭支（脂）不解染，真无学画牡丹缘。"

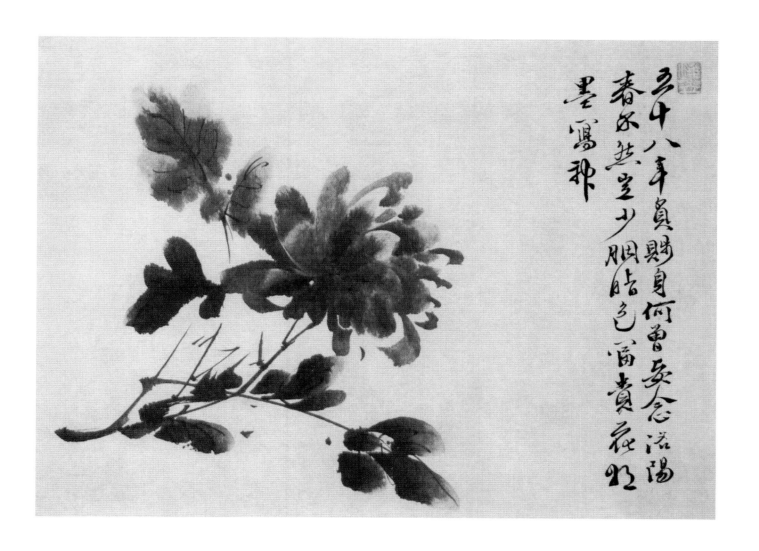

花卉图卷（局部）　徐渭作

　　此作以水墨写牡丹一枝，并题诗曰：五十八年贫贱身，何曾妄念洛阳春。不然岂少胭脂色，富贵花将墨写神。

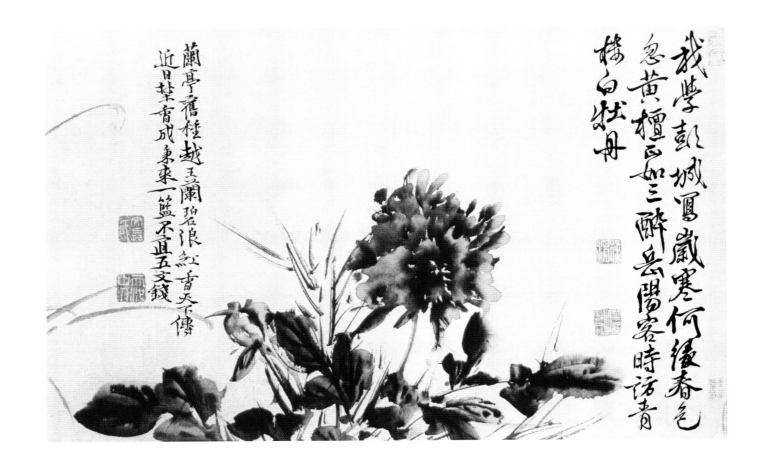

花卉图卷（局部） 徐渭作

此作笔墨洒脱，纯然天趣，亦为徐画之极品。题诗曰：我学彭城写岁寒，何缘春色忽黄檀。正如三醉岳阳客，时访青楼白牡丹。诗中引用神仙吕洞宾醉戏青楼白牡丹典故，言画取象外之趣乎。

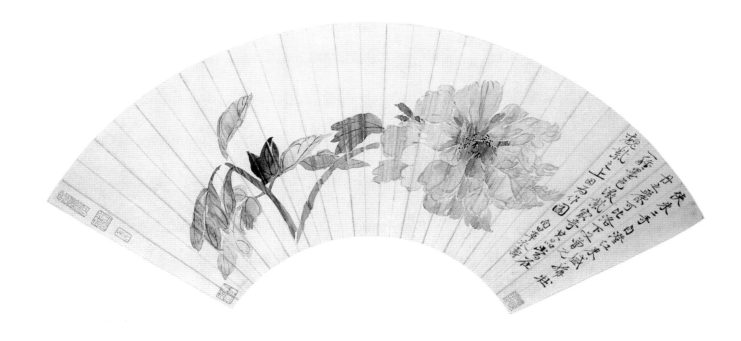

扇面牡丹　恽南田作

　　恽南田（1633—1690），初名格，字寿平，后以字行，改字正叔，号南田、云溪外史、白云外史等，明末清初著名画家，清六家之一，以没骨画法著称，极重写生，认为："惟能极似，乃能传神。"设色明丽，格调清雅，看起来和主张逸笔草草妙在似与不似之间的写意画法相违。然而细品恽画，无论布色造型，位置经营于极谨严中，又极简约之致，与写意画实有异曲同工之妙。

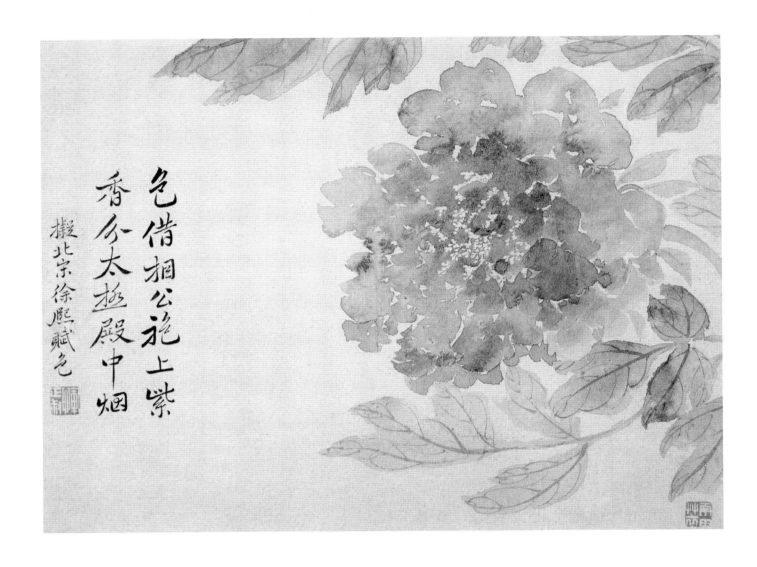

色借相公袍上紫
香分太极殿中烟
拟北宗徐熙赋色

富贵牡丹　恽南田作

　　此幅拟北宋徐熙设色，点画自然，与写意花卉并无二致。有题句
曰："色借相公袍上紫，香分太极殿中烟。"暗寓富贵之意。

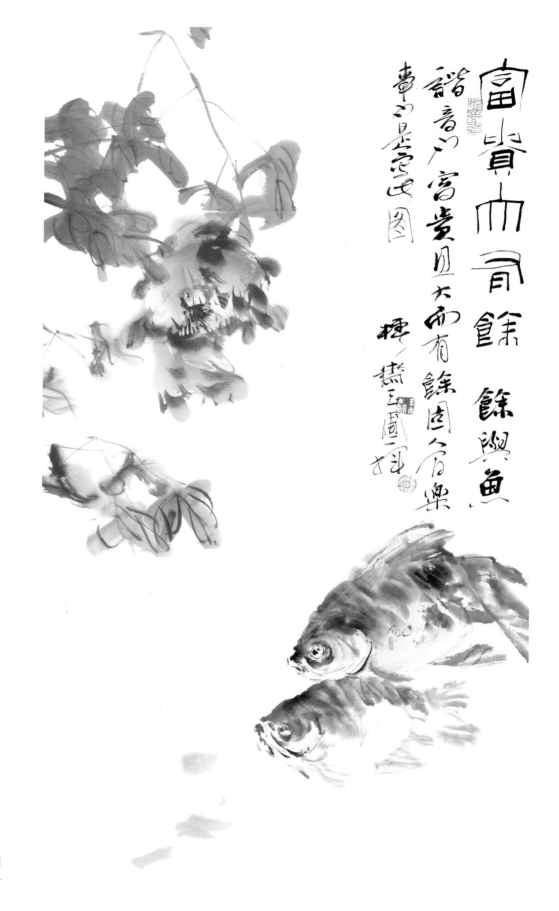

富贵大有余　陈玉圃作

　　题跋：富贵大有余。
"余"与"鱼"谐音也。
富贵且大而有余，固人间
乐事也。是写此图。樗斋
玉圃一挥。

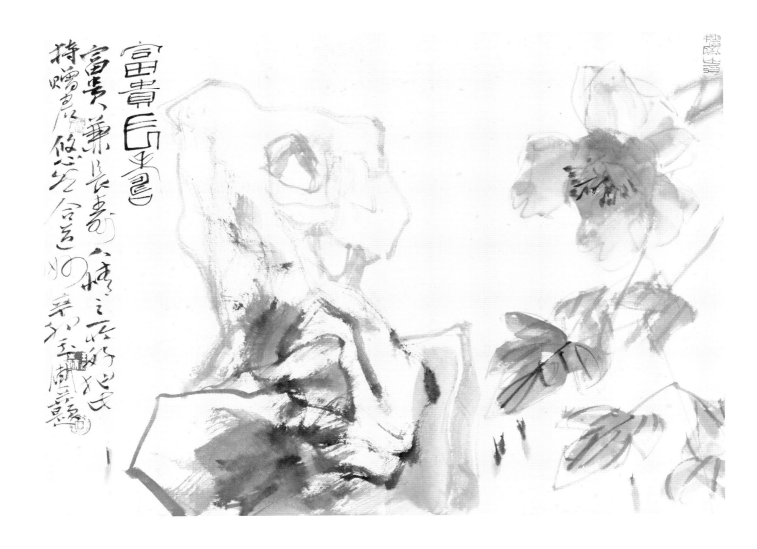

富贵长寿　陈玉圃作

题跋：富贵长寿。富贵兼长寿，人情之所好，把此持赠君，悠然合道妙。辛卯玉圃并题。

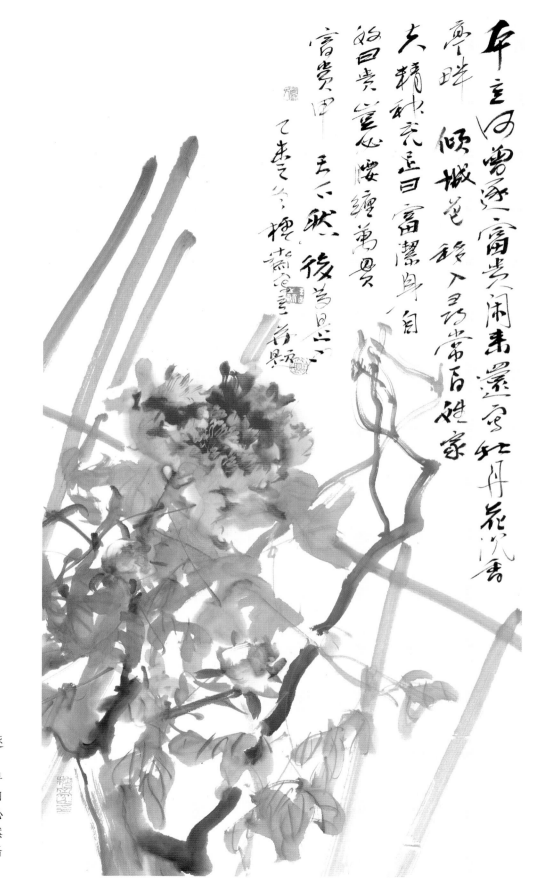

富贵图　陈玉画作

题跋：本意何曾逐富贵，闲来还写牡丹花。沉香亭畔倾城色，移入寻常百姓家。夫精神充足曰富，洁身自好曰贵。岂必腰缠万贯，富贵甲天下然后为是也。乙未之冬樗斋写意并题。

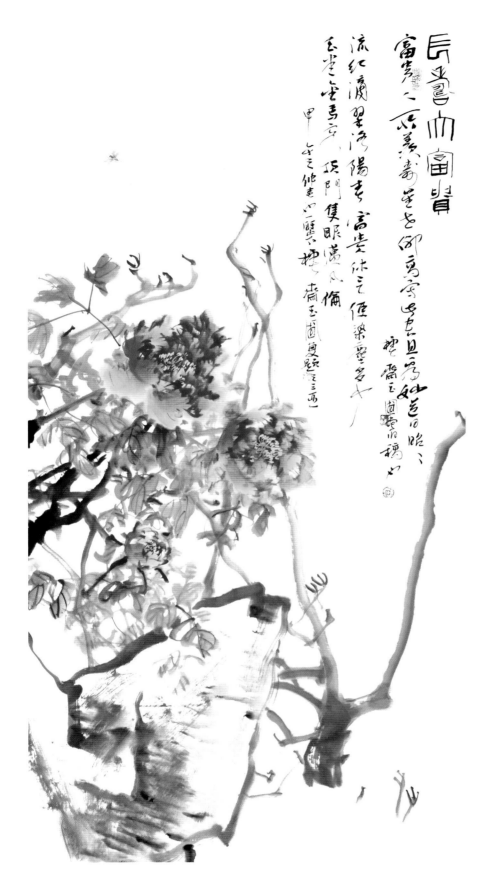

长寿大富贵　陈玉圃作

题跋：长寿大富贵。富贵人所羡，寿星世仰高。写此君且看，妙道日昭昭。 樗斋玉圃写旧稿也。

流红滴翠洛阳春，富贵休言便染尘。多少玉堂金马客，顶门只眼迈凡伦。

甲午之仲春也，历下樗斋玉圃复题之三亚。

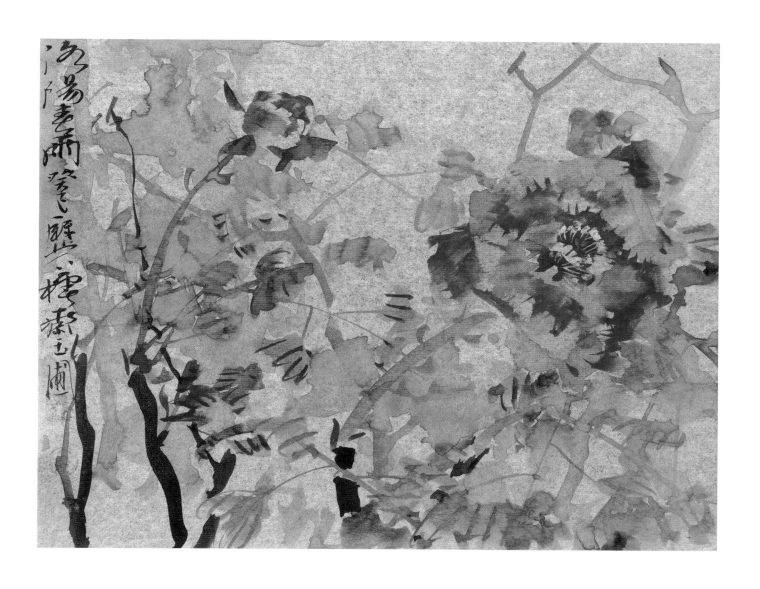

洛阳春雨　陈玉圃作

题跋：洛阳春雨，癸巳历下樗斋玉圃。

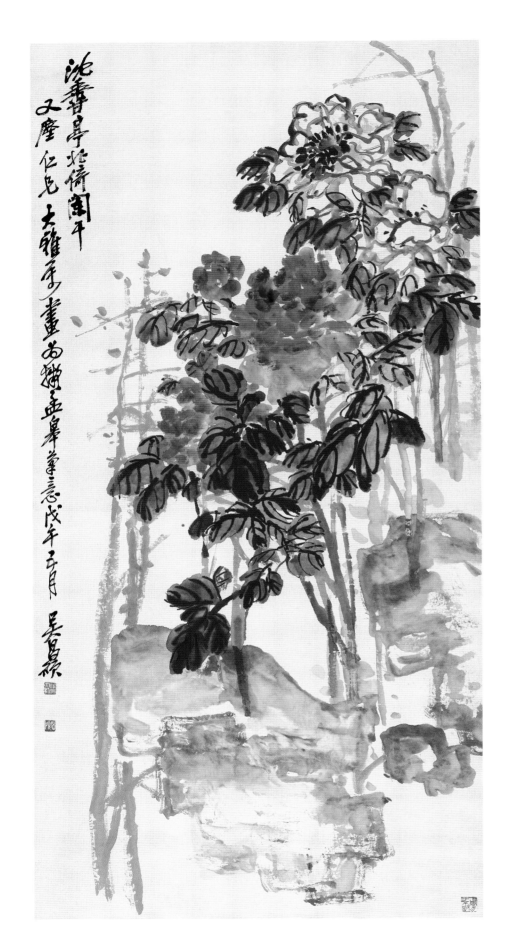

沉香亭北倚阑干　吴昌硕作

此吴昌硕七十五岁所作，笔法苍劲，墨色淋漓当为吴氏杰作。

青女乘鸾下碧霄风前
顾影自飘飘等闲红粉休相妒
一种幽芳韵独饶
乙亥春三月
新罗山人拟元人法于解
弢馆时年
七十有四

牡丹图　华喦作

华喦（1682—1756），字德嵩，号新罗山人。清扬州画派代表人物，山水、花鸟、人物兼擅。此作兼工带写，颇显秀雅。

题跋：青女乘鸾下碧霄，风前顾影自飘飘。等闲红粉休相妒，一种幽芳韵独饶。乙亥春三月新罗山人拟元人法于解弢馆，时年七十有四。

富贵长寿之图　陈玉圃作

题跋：富贵长寿之图。富贵兼长寿，人情之所好。写此持赠君，悠
然合道妙。庚子正月，樗翁陈玉圃写之，并录旧题。

此六尺大幅故以丰满取势。

富貴白頭圖

富貴兼長壽，人情之所好夸。此拈贈農悠然合道妙。庚子正月橅石陳三圃寫，元芷棠同題

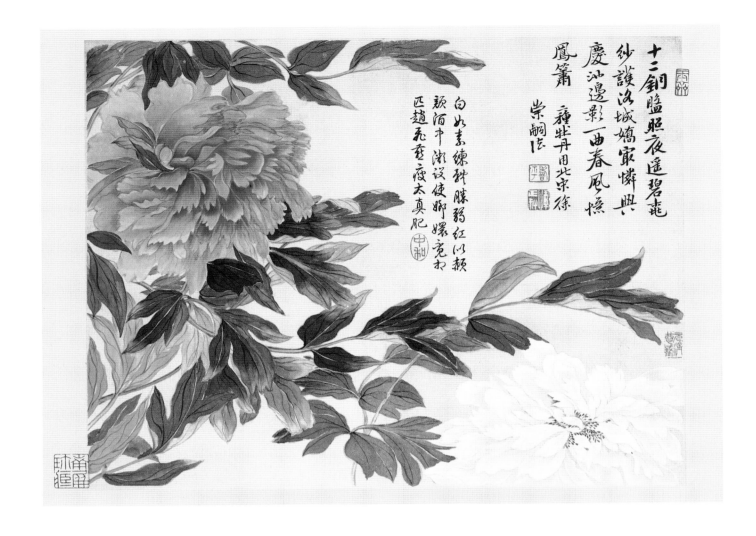

十二铜盘照夜遥，碧桃纱护洛城娇。庆池边影一曲春风忆
凤箫 一种牡丹用此宋徐崇嗣法

白如素练体胜弱，红似颓颜酒中微，设使娜嬛觅相匹，赵飞燕瘦太真肥

牡丹　恽南田作

此清初大家恽南田之作，以北宋徐崇嗣法写之，即勾线填彩工笔画法也，然松动自然使观画者如沐春风，与写意法异曲同工也！恽氏高才可见一斑也。

右上有题诗曰：十二铜盘照夜遥，碧桃纱护洛城娇。最怜兴庆池边影，一曲春风忆凤箫。

白如素练体胜弱，红似颓颜酒中微，设使娜嬛觅相匹，赵飞燕瘦太真肥。

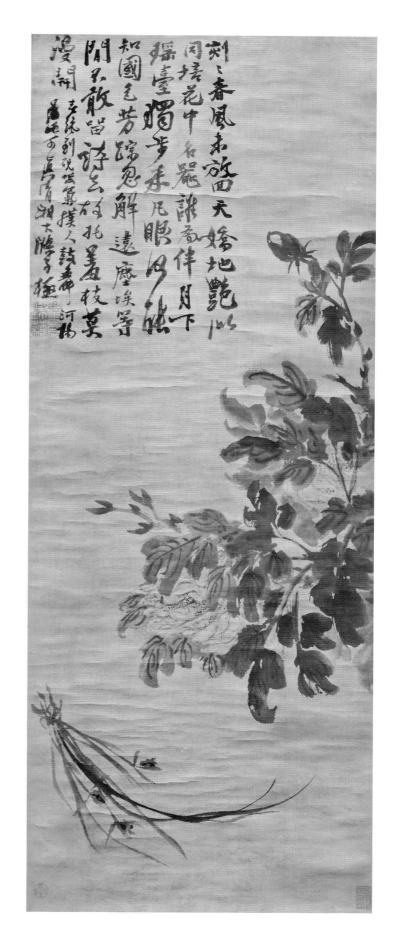

牡丹兰花图　石涛作

　　此石涛作品也，使富贵与幽兰同绽，亦一奇也！其题诗曰：刻刻春风未放回，天娇地艳似同培。花中名器谁为伴，月下瑶台独步来。凡眼何能知国色，芳踪忽解远尘埃。等闲不敢留诗去，故托羞枝莫漫开。

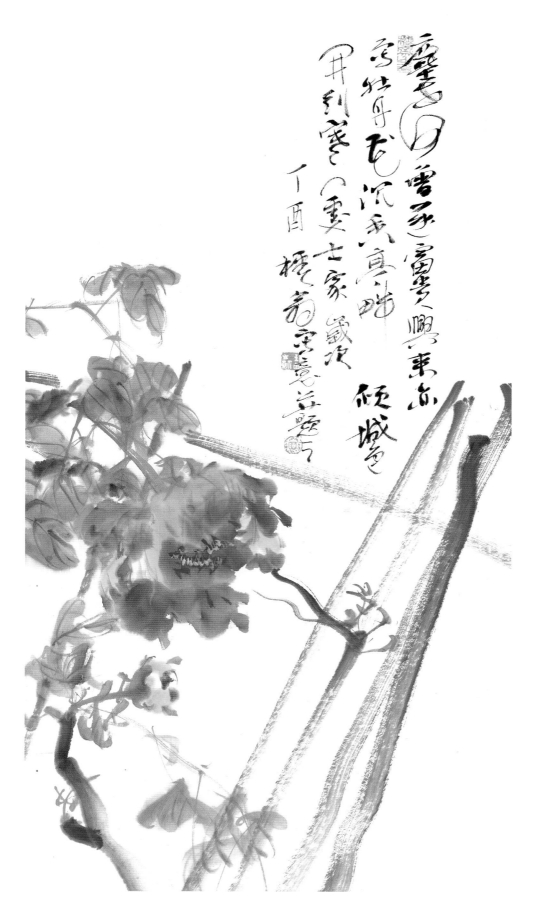

牡丹　陈玉圃作

题跋：尘世何曾逐富贵，兴来亦写牡丹花。沉香亭畔倾城色，开到寒门处士家。岁次丁酉，樗翁写意并题之。

此帧以盛开花冠斜出取势，然后以花蕾呼应之补疏离以稳定构图之基，然后以题字提起整体气势。

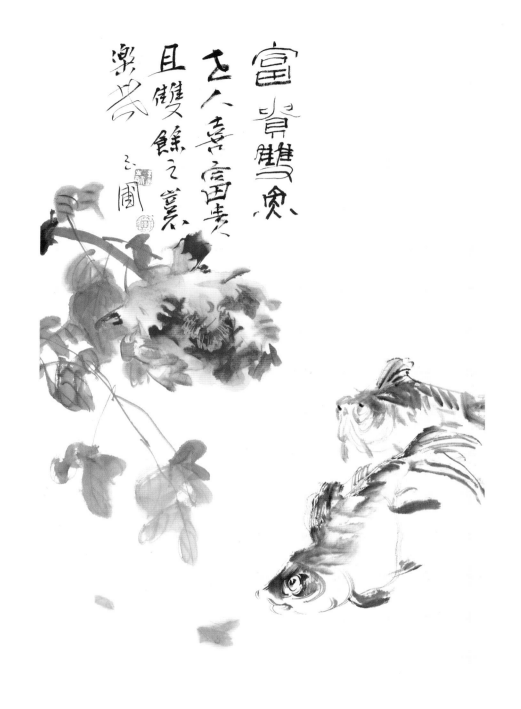

富贵双鱼　陈玉圃作

题跋：富贵双鱼。世人喜富贵且双余之，岂不乐哉！玉圃。

此幅使花冠与双鱼各从左右斜出取势，兼之落花两点便见气机流动。

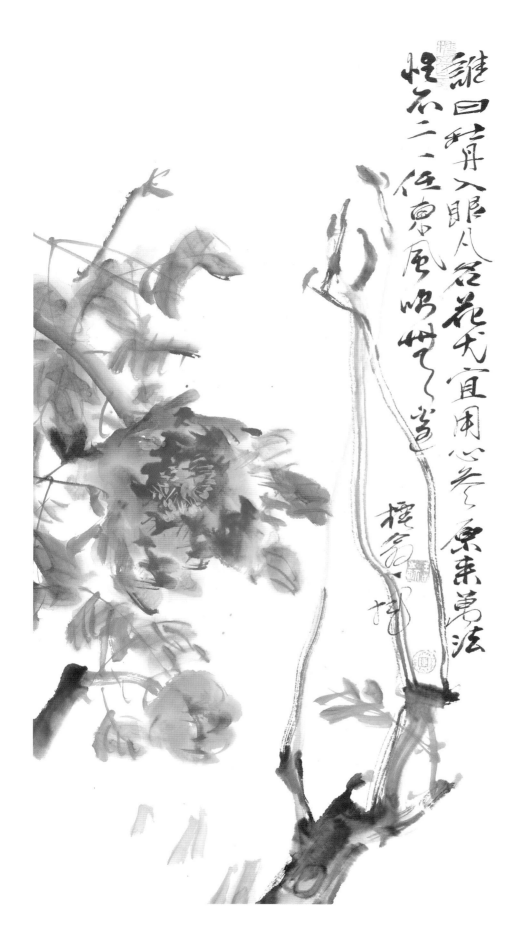

牡丹小品　陈玉圃作

题跋：谁曰牡丹入眼凡，各花尤宜用心参。原来万法性不二，一任东风吹无边。樗翁一挥。

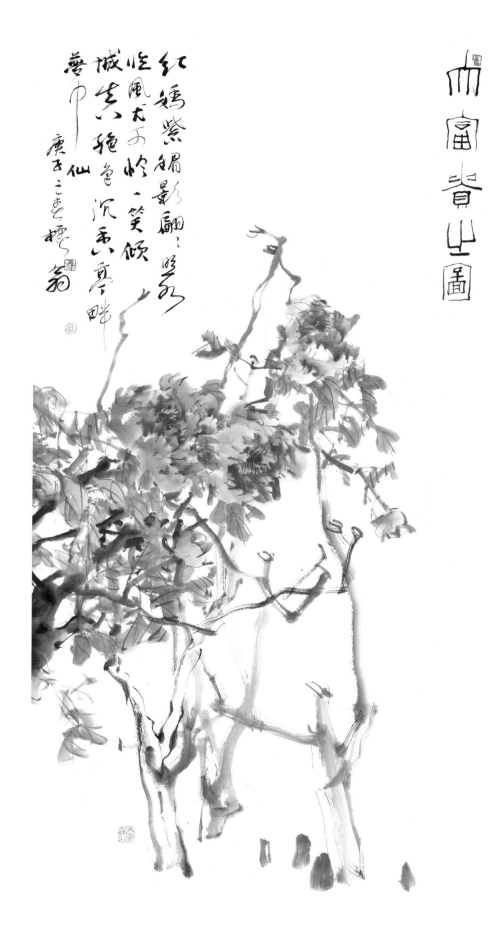

大富贵之图　陈玉圃作

题跋：红娇紫媚影翩翩，照水临风尤可怜。一笑倾城真绝色，沉香亭畔梦中仙。庚子之春，樗翁。

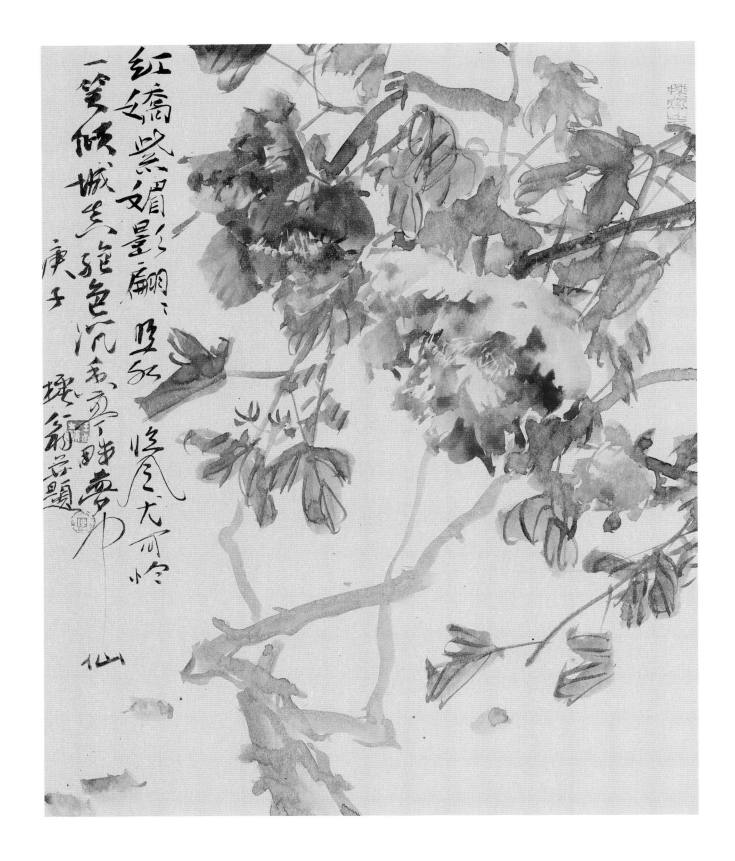

大富贵之图　陈玉圃作

　　题跋：红娇紫媚影翩翩，照水临风尤可怜。一笑倾城真绝色，沉香
亭畔梦中仙。庚子，樗翁并题。

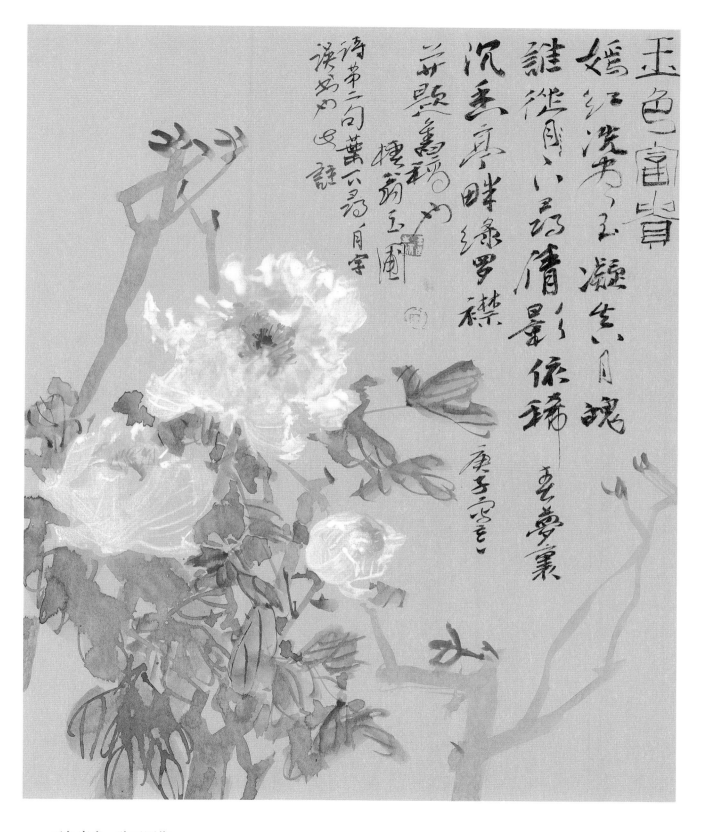

玉色富贵　陈玉圃作

题跋：玉色富贵。嫣红洗尽玉凝真，月魄谁从月下寻。倩影依稀春梦里，沉香亭畔绿罗襟。庚子写意并题旧稿也，樗翁玉圃。诗第二句"叶下寻"是"月"字误书也，此注。

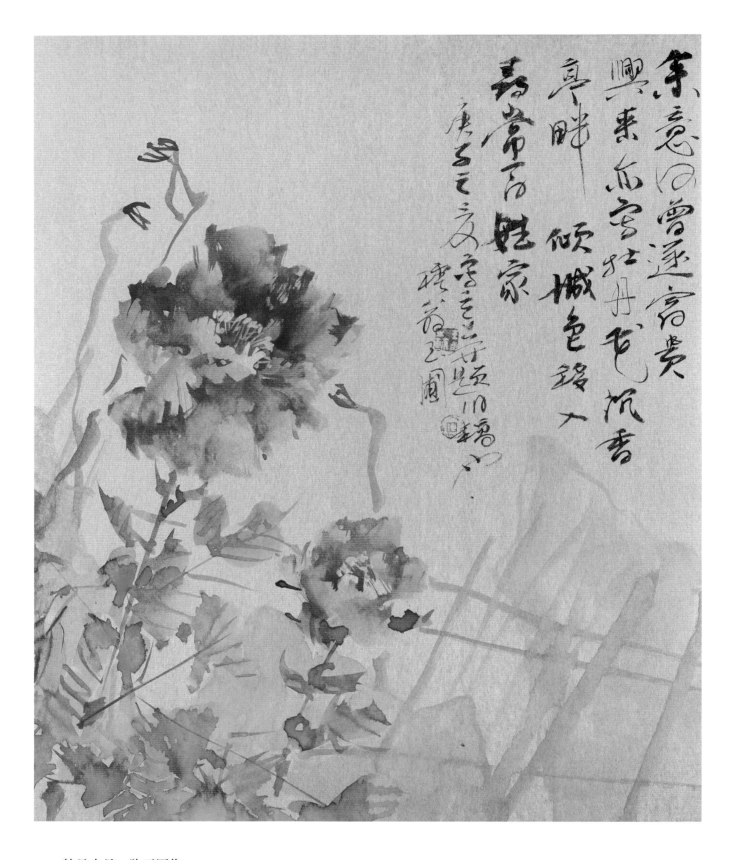

余意何曾逐富贵，兴来亦写牡丹花。沉香亭畔倾城色，移入寻常百姓家。庚子之夏写意并题旧稿也，樗翁玉圃。

牡丹小品　陈玉圃作

　　题跋：余意何曾逐富贵，兴来亦写牡丹花。沉香亭畔倾城色，移入
寻常百姓家。庚子之夏写意并题旧稿也，樗翁玉圃。

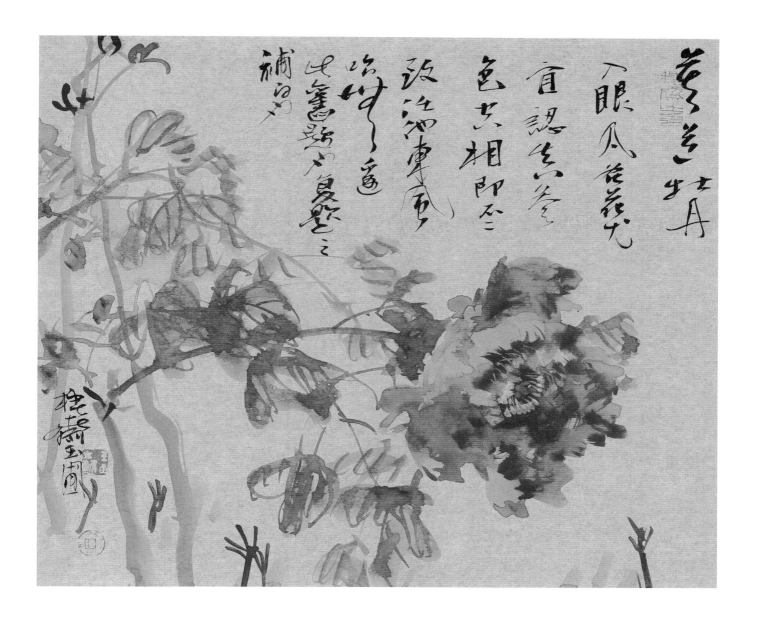

牡丹小品　陈玉圃作

　　题跋：莫道牡丹入眼凡，名花尤宜认真参。色空相即不二致，任他
东风吹无边。此旧题也，复题之补白也。樗斋玉圃。

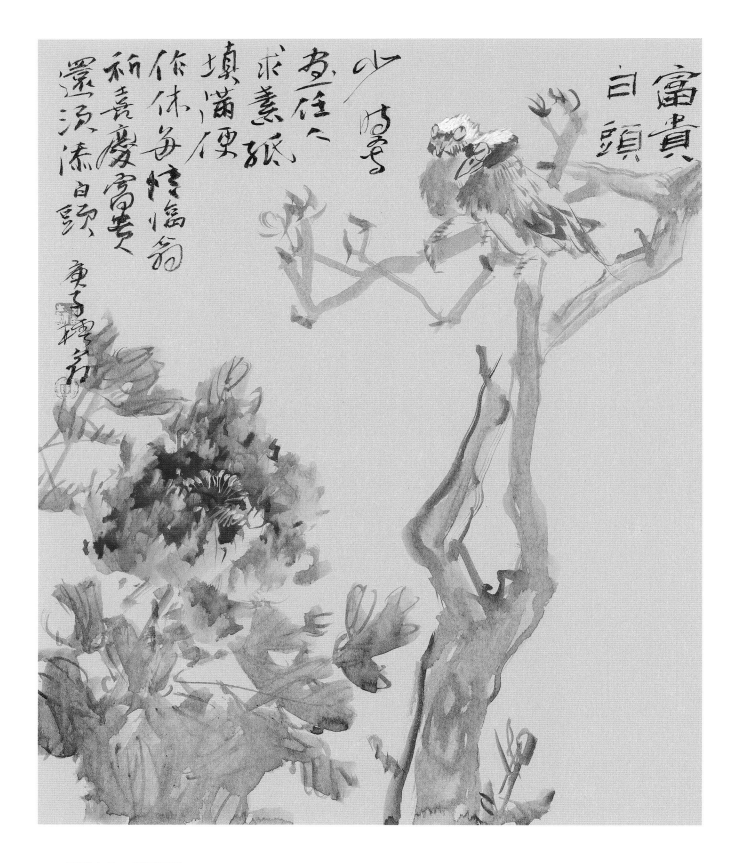

富贵白头　陈玉画作

　　题跋：富贵白头。少时写画任人求，素纸填满便作休。每忆临（邻）
翁祈喜庆，富贵还须添白头。庚子樗翁。

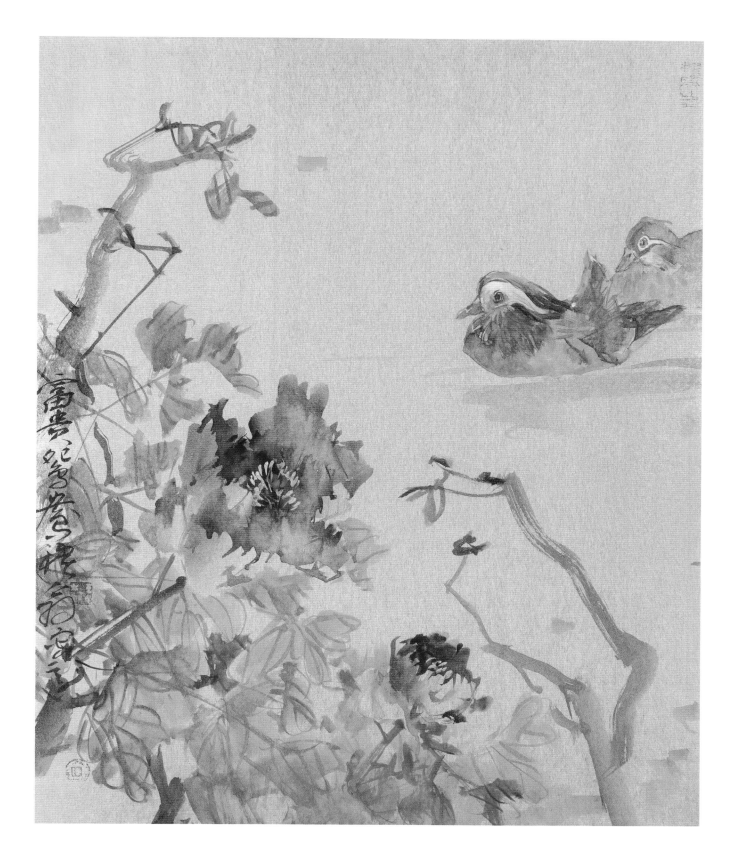

富贵鸳鸯　陈玉圃作

题跋：富贵鸳鸯。樗翁写意。

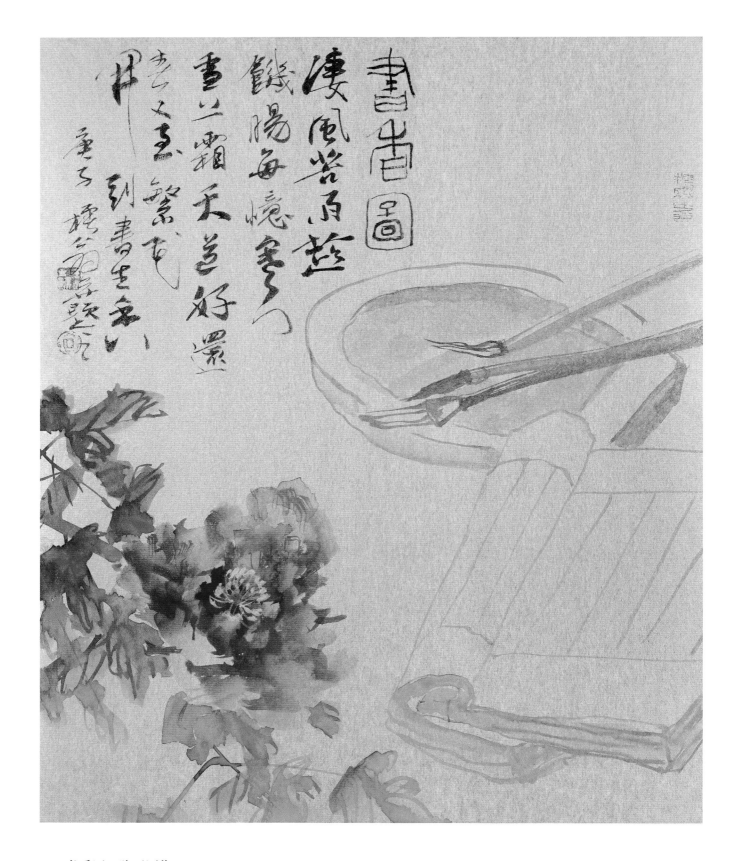

书香图　陈玉圃作

题跋：书香图。凄风苦雨趁饥肠，每忆寒门雪上霜。天道好还春又至，繁花开到书生香。庚子樗翁并题之。

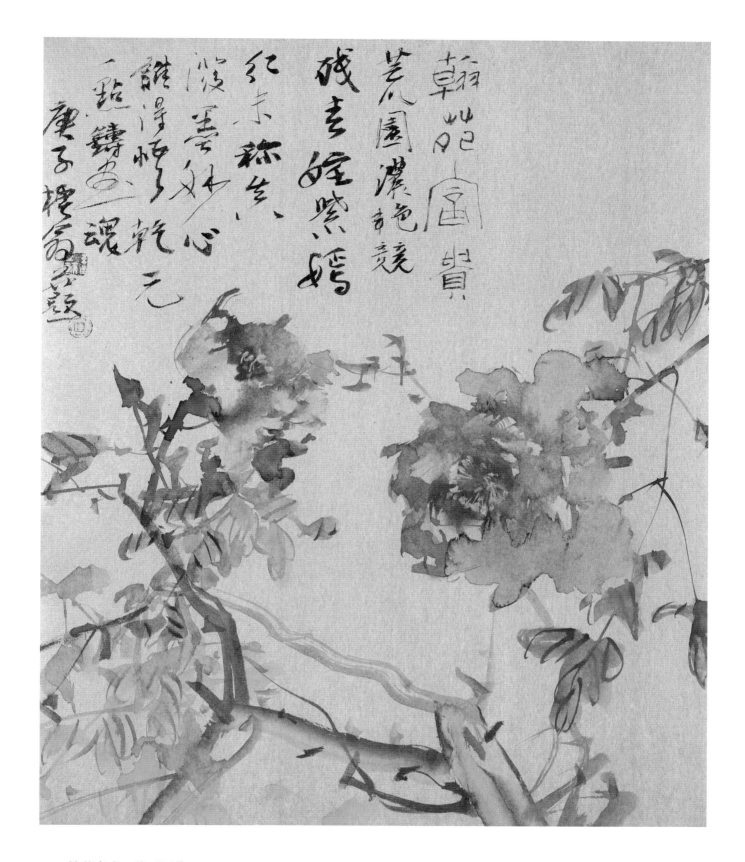

翰苑富贵　陈玉圃作

　　题跋：翰苑富贵。荒园浓艳竞残春，姹紫嫣红未称真。泼墨妙心谁得悟，乾元一点铸画魂。庚子樗翁并题。

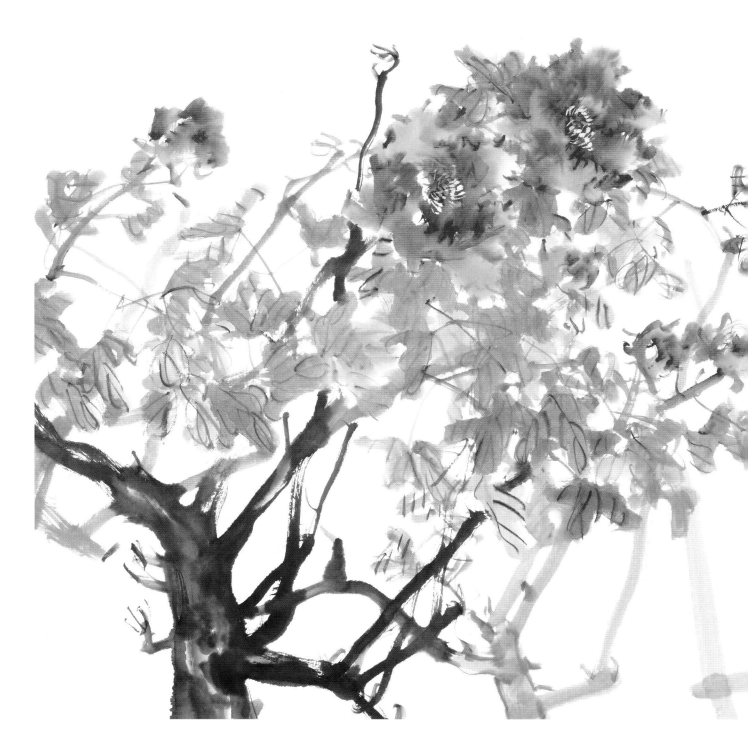

乐志逍遥轻富贵　陈玉圃作

题跋：乐志逍遥轻富贵，兴来还写牡丹花。沉香亭畔倾城色，移入寻常百姓家。穷通富贵系乎命，清净安祥随缘以应之，如仙人嬉戏世间娑婆八苦何有于吾哉？是写此图。乙未之夏，樗斋玉圃于渡上并题之。

樂志道遙輕富貴，風東還豕字
牡丹毛沉香亭畔，傾城色移人
冠帶弓姓家
　寥遍富貴系乎命清净妙禪随
緣以應之如仙人嬉戲世間婆娑
八苦何子栖栖找裒忘灿圖
乙未之夏採玉園於滨少廟馨

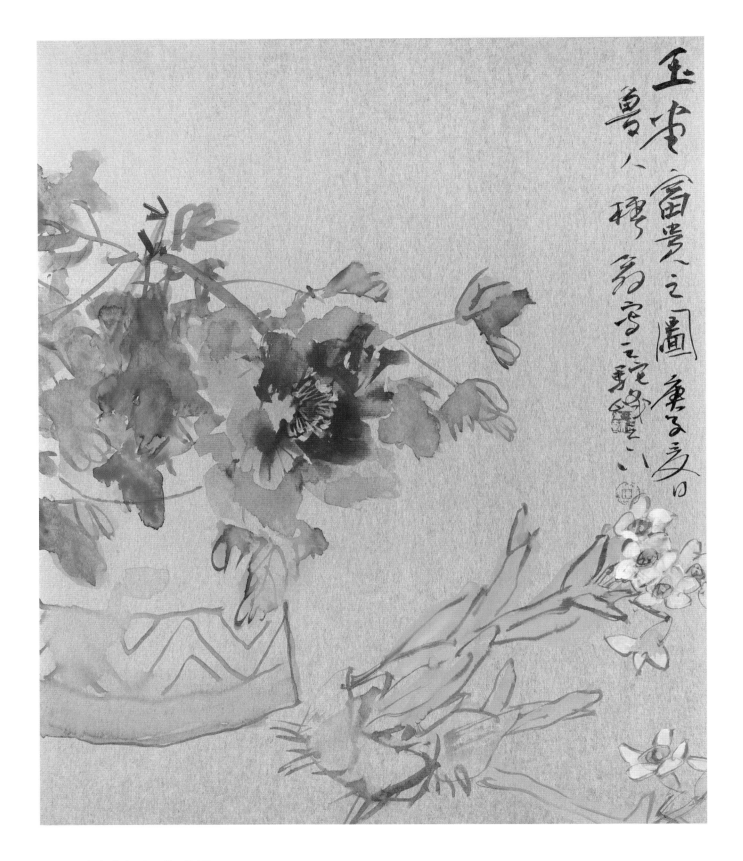

玉堂富贵之图　陈玉圃作

题跋：玉堂富贵之图。庚子夏日，鲁人樗翁写之驼峰之下。

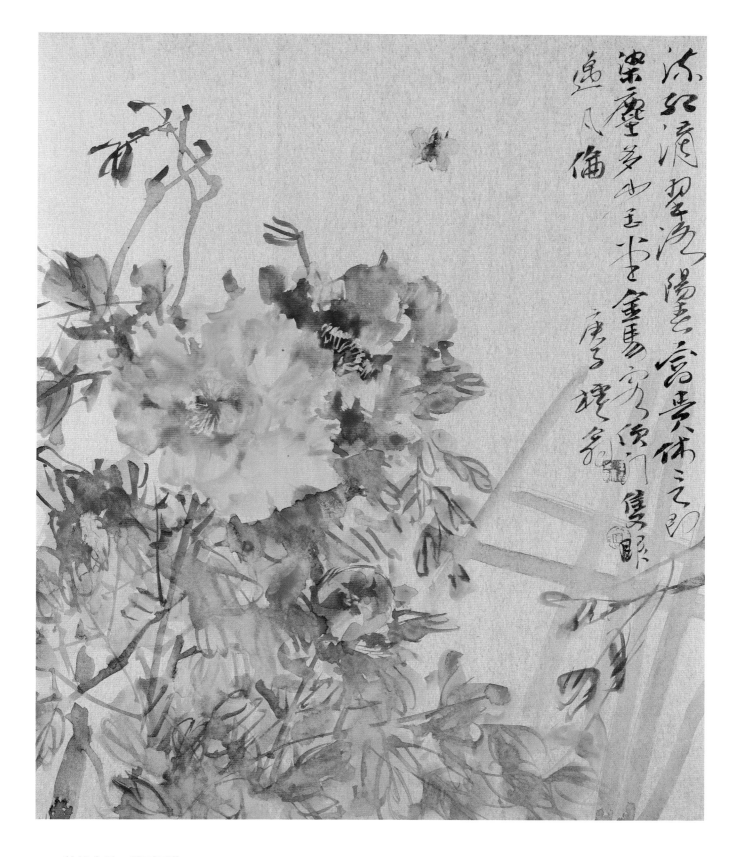

牡丹小品　陈玉画作

　　题跋：流红滴翠洛阳春，富贵休言即染尘。多少玉堂金马客，顶门
只眼迈凡伦。庚子樗翁。

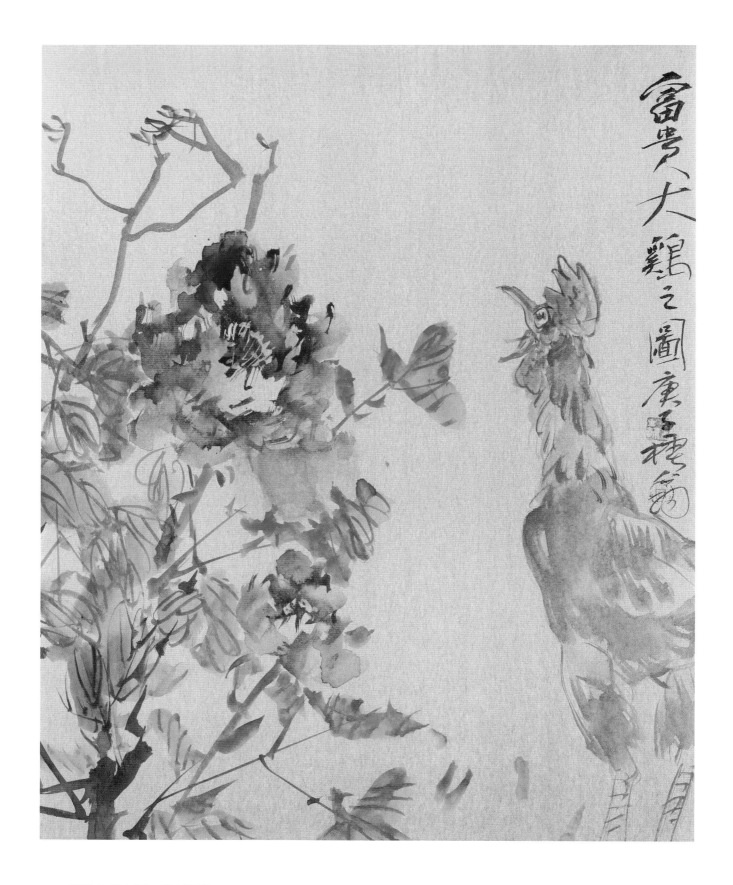

富贵大鸡之图　陈玉圃作

题跋：富贵大鸡之图。庚子樗翁。

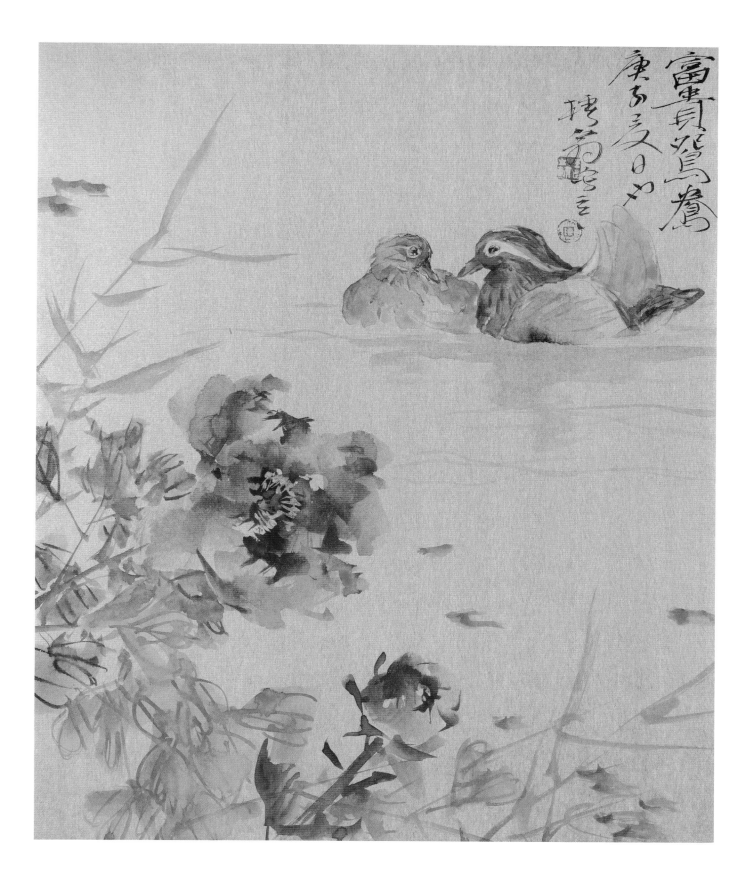

富贵鸳鸯　陈玉画作

题跋：富贵鸳鸯。庚子夏日也，樗翁写意。

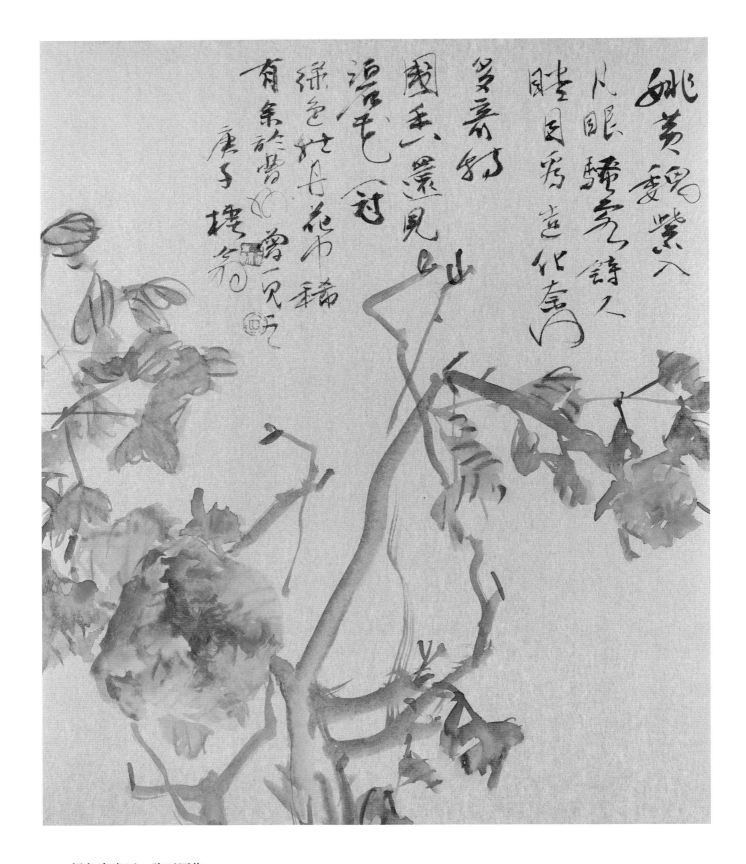

绿色富贵图　陈玉画作

　　题跋：姚黄魏紫入凡眼，骚客诗人瞠目看。造化奈何多奇特，国香
还见碧花冠。绿色牡丹，花中稀有，余于曹州曾一见之。庚子樗翁。

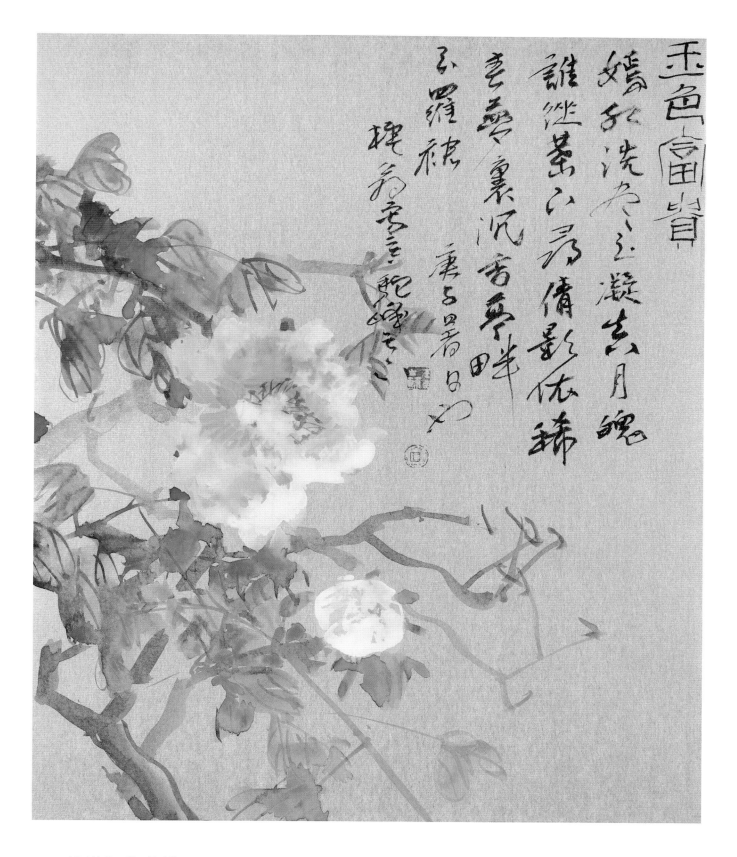

玉色富贵　陈玉圃作

题跋：玉色富贵。嫣红洗尽玉凝真，月魄谁从叶下寻。倩影依稀
春梦里，沉香亭畔玉罗裙。庚子暑日也，樗翁写意驼峰之下。

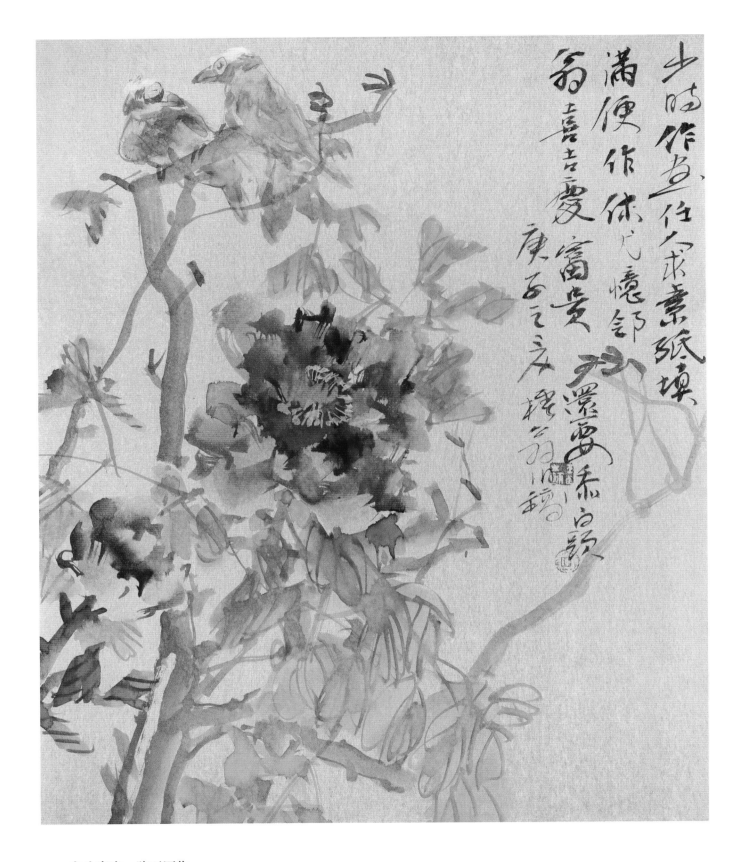

白头富贵　陈玉圃作

　　题跋：少时作画任人求，素纸填满便作休。尤忆邻翁喜吉庆，富贵还要添白头。庚子之夏，樗翁旧稿。

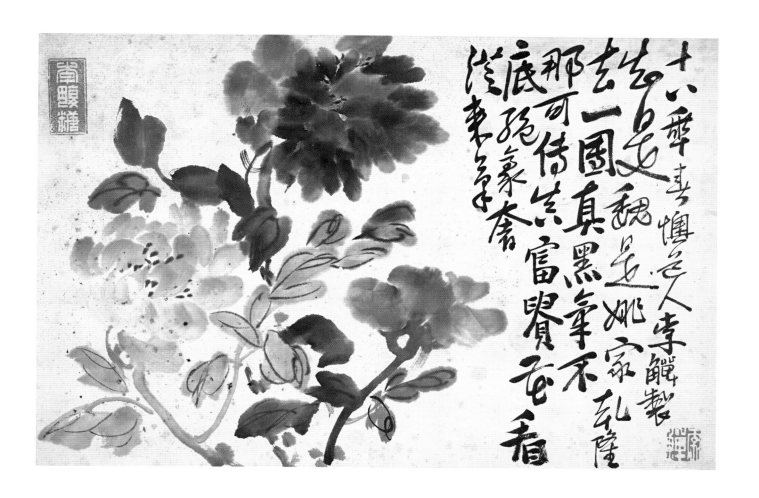

墨牡丹　李鱓作

题跋：从来笔底绝豪奢，那可传真富贵花。看去一团真黑气，不知是魏是姚家。乾隆十八年春懊道人李鱓制。

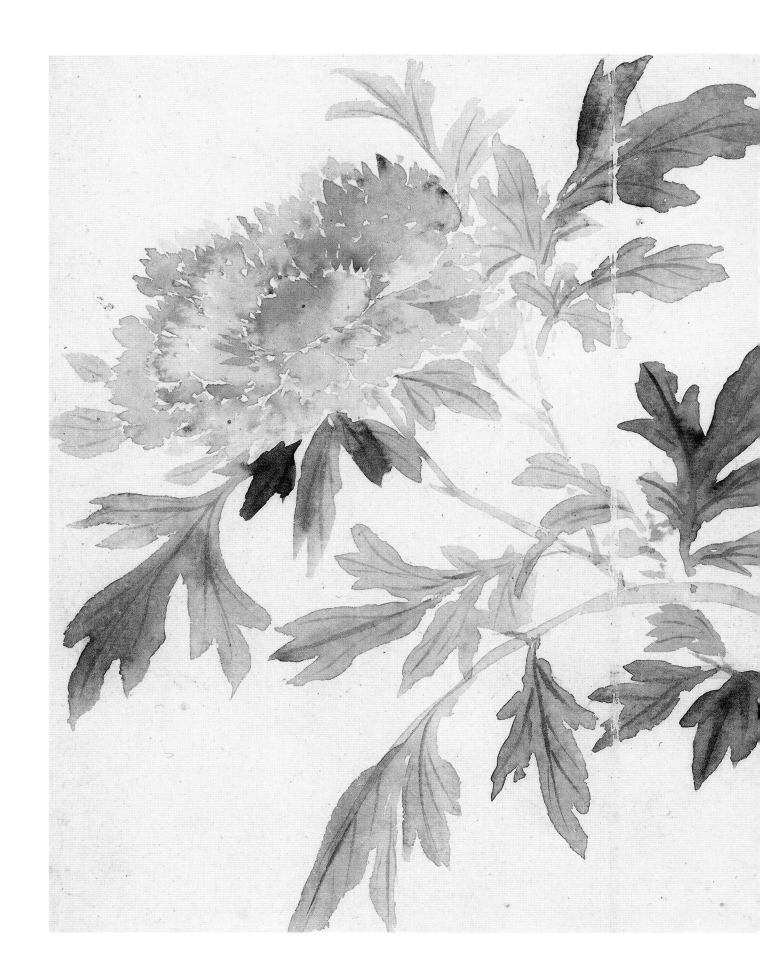

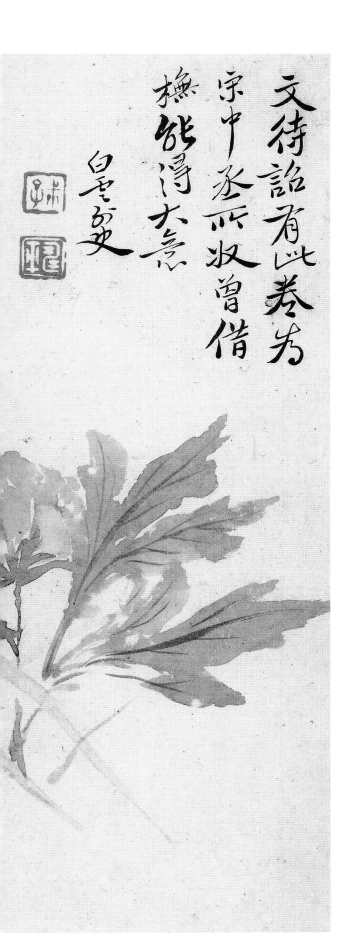

牡丹　恽南田作

题跋：文待诏有此卷，为宋中丞所收，曾借橅，能得大意。白云外史。

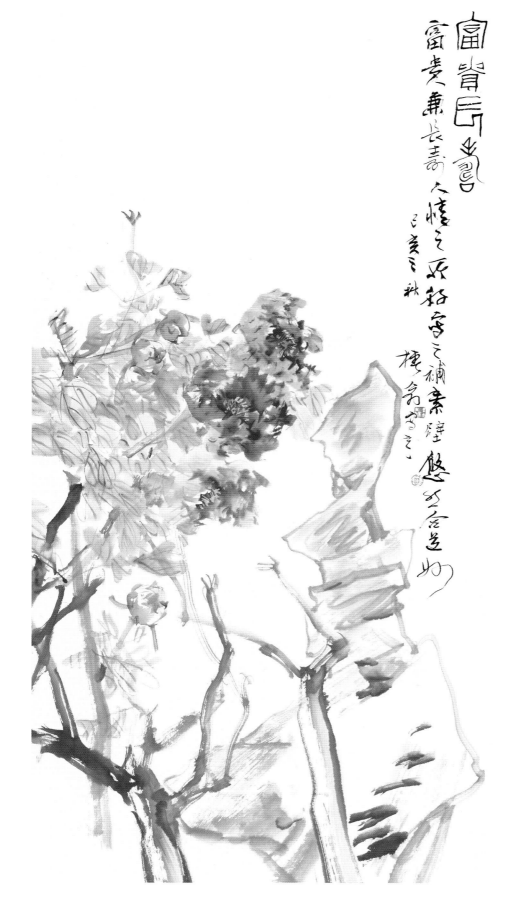

富贵长寿　陈玉画作

题跋：富贵长寿。富贵
兼长寿，人情之所好。写之
补素壁，悠然合道妙。己亥
之秋，樗翁写意。

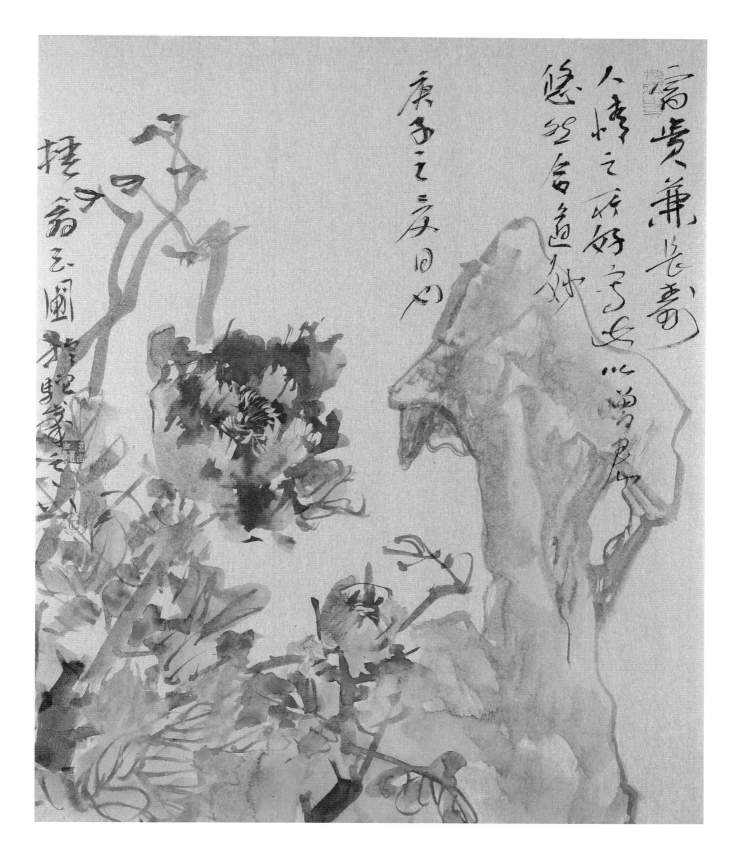

富贵长寿　陈玉圃作

题跋：富贵兼长寿，人情之所好。写此以赠君，悠然合道妙。庚子
之夏日也，樗翁玉圃于驼峰之下。

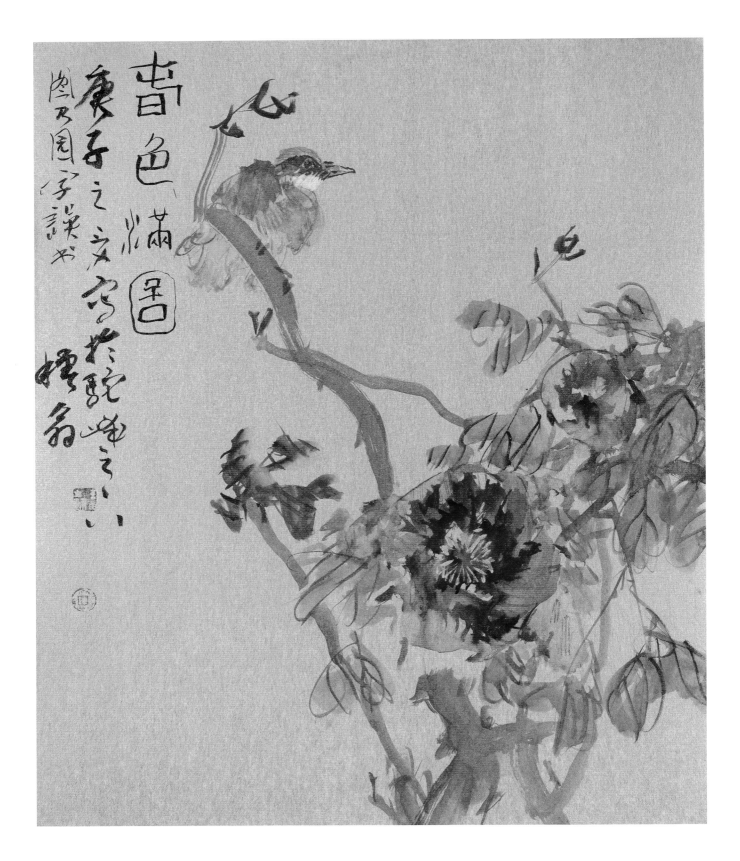

春色满园　陈玉圃作

题跋：春色满图。庚子之夏写于驼峰之下，"图"乃"园"字误书。樗翁。

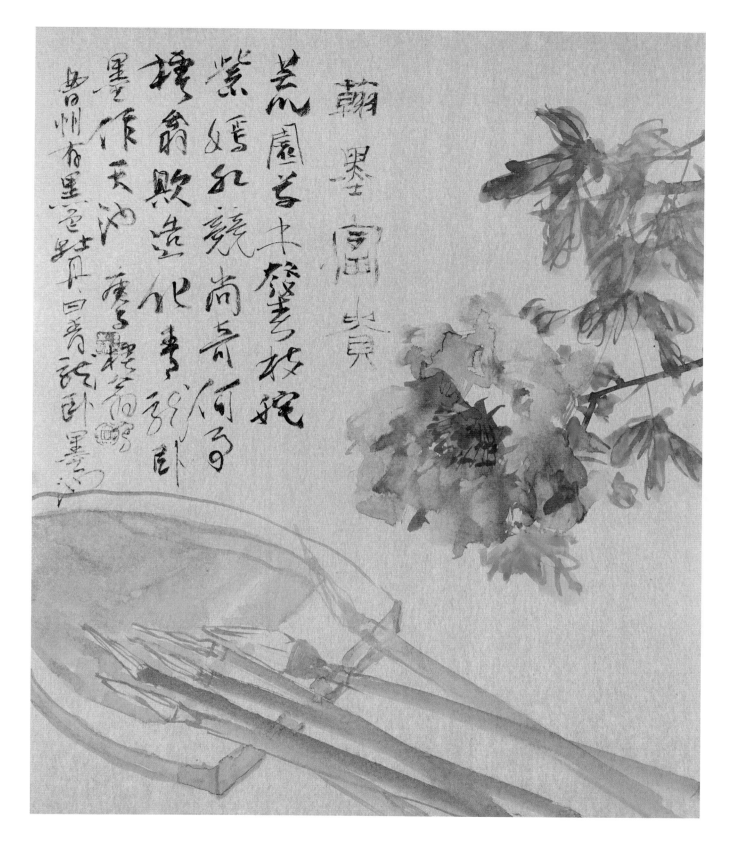

翰墨富贵　陈玉圃画作

　　题跋：翰墨富贵。荒园花木发春枝，姹紫嫣红竞尚奇。何事樗翁欺造化，青龙卧墨作天池。庚子樗翁写。曹州有墨色牡丹曰：青龙卧墨池。

图书在版编目（CIP）数据

中国画写意牡丹 / 陈玉圃著. — 南宁：广西美术出版社，2021.1

ISBN 978-7-5494-2314-9

Ⅰ.①中… Ⅱ.①陈… Ⅲ.①牡丹—写意画—花卉画—国画技法 Ⅳ.①J212.27

中国版本图书馆CIP数据核字（2020）第266918号

中国画写意牡丹
ZHONGGUOHUA XIEYI MUDAN

著　　者：陈玉圃

出 版 人：陈　明

策　　划：林增雄

责任编辑：林增雄

特约编辑：陈文瑛

装帧设计：石绍康

排　　版：蔡向明

校　　对：梁冬梅　卢启媚

审　　读：肖丽新

责任监印：莫明杰

出版发行：广西美术出版社

地　　址：南宁市望园路9号

邮　　编：530023

网　　址：www.gxfinearts.com

印　　刷：广西壮族自治区地质印刷厂

版　　次：2021年1月第1版

印　　次：2021年1月第1版第1次印刷

开　　本：889 mm×1194 mm　1/16

印　　张：6.5

书　　号：ISBN 978-7-5494-2314-9

定　　价：55.00元